LOCUS

LOCUS

LOCUS

LOCUS

catch

catch your eyes；catch your heart；catch your mind⋯⋯

catch 115

541的上班日記

作者：吳志英

責任編輯：李惠貞

美術編輯：何萍萍、楊雯卉

法律顧問：全理法律事務所董安丹律師

出版者：大塊文化出版股份有限公司

台北市105南京東路四段25號11樓

讀者服務專線：0800-006689

TEL：（02）87123898

FAX：（02）87123897

郵撥帳號：18955675

戶名：大塊文化出版股份有限公司

www.locuspublishing.com

總經銷：大和書報圖書股份有限公司

地址：台北縣新莊市五工五路2號

TEL：（02）8990-2588（代表號）

FAX：（02）2290-1658

製版：瑞豐實業股份有限公司

初版一刷：2006年5月

定價：新台幣250元

Printed in Taiwan

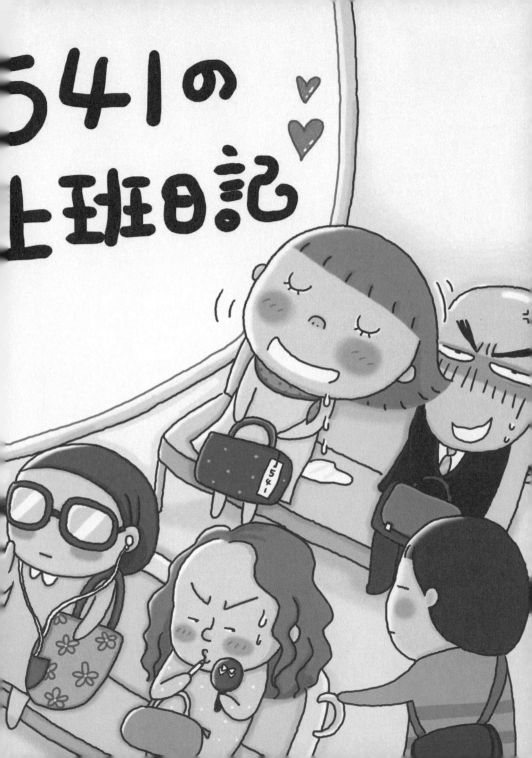

541線民大吐槽

541ㄅ華僑好姊妹們

認識541已經有超過15年的時間了～從小六時，她畫給我的一張圖開始，就知道她一定會紅～呵呵

3年前，就從他口中聽說要出書了～每次見到她都說「書啊～快了！快了！」唉～3年的時間一點都不快ㄌㄟ。

可是每每讀到541的故事，就真的不會怪她畫太慢，因為知道「等待」是值得的……

王氏姊妹代表最美的梅

回想起往日和541同住在一個屋簷底下的時後，

每次回家跟她說的公司八卦、出差或旅遊時發生的趣事，

對我而言只是日常生活中瑣碎小事隨便說說發洩一下情緒而已，

沒想到身為插畫家的她把那些事情聽在心裡，還將之畫成漫畫登在網站上，

最後還編成書出版。這是當初我完全沒想到的。（笑）

我眼中的541，隨性又愛好自由，不喜歡受拘束有時又喜歡偷點小懶。

這樣的她，總是因為趕稿而好幾天不眠不休地工作，

玩樂時卻又全心全意投入把工作拋一旁，每每截稿時都替她捏一把冷汗。

希望透過這次出書可以讓更多的人認識她以及認同她，

她可愛的插圖以及純樸卻搞笑的小小故事，將帶給大家無限溫暖以及歡笑。

王氏姊妹老大代表玉心

開始上班沒多久，下班後大家就會討論公司的有的沒的（其中有些人是註定會被罵）。沒想到541某天用漫畫的方式表達了其中一件事，第一句就讓我大笑了，明明當下是那麼的超級不爽，但透過541可愛的人物，一切都變得那

麼有趣。我還問她有沒有下一集。（雖然都是已知的內容，但還是很期待。）
這本書就是帶給我莫大歡喜的精華版，希望大家在讀的同時也會笑容滿面，
心情愉快。

好朋友 Li

長期支持541ㄅfans

541出書了呀？第一個感覺是──好感動呀，這個有點小懶惰的541為了要把
這本書生出來已經快被大家逼瘋了，從三年前聽說要出書就開始期盼，只是
她總是常常會不見搞失蹤，害我還得跑去她的留言版幫她道歉，這次不知道
是被哪個偉大的人逼得她終於要出書了，令人感動萬分。

第一次看她漫畫的人相信都會覺得內容太不可思議了，不過當你認識541後
你會發現，她畫的還太含蓄了！她真的是一個純真（笨笨？）的人類，可以
活到現在真是人類的奇蹟。

為了這樣一個人類的奇蹟，讓我們大喊～讚美主～吧。

羅欽彥

同事

能認識541真是榮幸啊～呵呵，可以在她的第一本書中露臉，感覺真開心。
想當年我還是花樣年華的都會上班族，她一進公司就叫我「姊姊」（嗚～都被
她叫老了，心裡淌血），左一聲「姊姊」右一聲「姊姊」，聽著聽著也10年了。
自從知道她即將與大塊合作出書，我多麼希望可以快點看到她的書，每次在
MSN上碰面，我過去的職業病就會出現（我已經不當編輯很久了），「541，
進度如何？」「認真點啊～」「不要寫錯字啊～」

她的上班族日記真的很有趣，每每令我笑到無法控制，能夠畫出這麼有趣的
作品，主要因為541本身也是個搞笑的人，請大家一定要多多捧場。

同事魯斯「姊姊」

大學同學

我愛541

5…4………3……2…1……停

熬了3年

編輯大人恭喜你……

終於可以喊「卡」了

大感動了ㄟ！！

比星爺電影還要好笑的541上班日記

正式宣告上市勒～

541有某種特異功能

也算是老天爺賞飯吃

就是天生的幽默感

再平凡不過的故事

經過她的描述

都可以拍成一部賺人熱淚——

喔，NO，應該是叫人噴淚的電影

你還在等什麼～

陳佳玲

如果你是一個上班族，

如果你老是覺得朝九晚五的日子一成不變，找不出上班的樂趣，

那你一定要擁有一本《541的上班日記》。

所有上班的陳腐、乏味，到了541的筆下，全都變成爆笑不斷的小故事。

你厭倦了上班？討厭極了你的上司？

那，你就絕對不能錯過這一本上班日記……

meimei

541是一個單純、迷糊、極富同情心、創造力和有點搞笑的女生！！

看她的畫就能了解，什麼叫天生吃這行飯的人！

透過她的畫，可以認識她，貼近她的生活──同時也是你我最真實的生活！
很高興能夠有她這個朋友，現在要把她介紹給大家！
或許你的故事就會出現在她的圖畫中喔^^～
614

第一次被她嚇到是大學的時候，她拿出高中的塗鴉給我看，說是「隨便」畫
的，哪是隨便畫的丫，跟漫畫家畫的沒兩樣，覺得這傢伙還來唸大學幹嘛>＜
如果周星馳是食神，那吳志英就是畫神囉！
因為她的畫總會讓人笑到噴飯～
愛美麗

因為541可愛的天真與迷糊，才使得苦悶的職場情節，變成一篇篇令人哈哈
大笑的上班日記。
這幾年每到年底，志英都奮力咬牙想畫完《541的上班日記》，但生活是一隻
龐大的怪獸，總有無數小小的、密密的事情如利齒拖咬著她，讓她進度有
限、過不了關，新的一年繼續活在欠稿的罪惡中，真難為她一路堅持下來。
2006年，對我們來說皆是重要、喜悅的一年，恭喜志英，終於償清這份龐大
的稿債了。六月，我們即將各自迎向新階段的人生旅程，願每一天都如志英
筆下的世界，洋溢著幸福恬適的色彩。
文字工作者　童雲

541的男友兼準老公

未認識541以前，透過作品，一直想像她到底是怎樣的人，作品可以如此打
動內心的笑點，認識後～真的是一位幽默風趣的女生！個性開朗的541，不
僅僅將樂趣表達於作品中，也將歡樂帶給周遭的朋友們，本來不是那麼搞笑
的人也會被她感染，變得搞笑起來！
經常當第一個試閱者的我，每次都先笑個半死，草稿就已經能笑到這種程
度，可想而知真的有夠好笑（完稿後我還會再笑一次>.<）。求好心切的541，

書中每一篇故事，不僅僅是親身經歷，在畫面的安排與對白上，一定先拿草稿向周遭的朋友詢問過後，才正式完稿。她詼諧逗趣的說故事本領，搭配特有的清淡爽朗畫風，能讓上班族心中的鬱悶瞬間消失得無影無蹤！

541有吸引人的個人特質，一路走來，陪伴在541身邊，看著一篇篇的作品陸續完成，不管新作舊作，總是令人回味無窮，我想讀者在閱讀完這本書後，一定能體會出541帶給大家的歡樂！

好書總是多磨的，這本「傳遞無限歡樂」的541上班日記，絕對不會讓等待許久、殷殷期盼的讀者們失望的！

摯友強尼

541最愛ㄉJames學長，也因為這位學長而認識男友

畢卡索曾說：「藝術是虛構的謊言，但道出了真實」，

不過我在《541的上班日記》中，卻嗅不到任何虛構的人工味，

因為每一則故事對志英而言，都是一場真實的表演，

更是她生活態度的集結。

志英用簡單卻洗鍊的線條，

傳神地勾勒出你我身邊每天同樣會發生的情節。

迷糊中帶著一絲纖細，

直率裡混雜了天外飛來的無俚頭，

完全獨創的畫風，就像歷久彌新的養樂多，

清爽順口之外，又能通過現代人鬱燥挑剔的考驗，有益你我心靈健康。

如同每回找志英瞎聊解悶時，

總會聽到那句文法略帶詭異但卻溫婉十足的打氣：「俺給學長秀秀內……」

這就是自然回甘的541，

複製不來的541，

容易讓人上癮的541……

James學長

陪541一起到出版社見編輯的好姊姊

541是一個圖文（搞笑）作者的暱稱，

5＋4－1=8是一個數學算式，

8呢，是我認識她到目前為止的年份，

而整整8年當中竟然有近一半的時間是在「拖稿」 =_=|||

沒錯，有一個作者……可以拖稿3年多阿？

從2003年……拖到現在的2006……

所以這本真人真事搞笑演出的

《541的上班日記》真是得來不易阿！

如果要簡單描述541的人阿……

有3個字可以代表：

「真」──541是一個很真的人，所以書中內容雖然誇張……但都是真的。

「懶」──541是一個很懶的人，所以可以拖稿3年多。

「散」──541是一個很散仙的人，所以書裡畫的「事件」……真的會發生。

希望大家都以輕鬆的心情來享受這本書！

什麼！續集？？……再等3年吧。哈哈！

小黃ㄅ姊姊

目錄

541線民大吐槽

no.1 你是外星人嗎？？ 12

no.2 交通車嘰哩呱啦2人組 15

no.3 超厲害的清潔媽媽 18

no.4 Sean & John 21

no.5 門牌流浪記 24

no.6 小黃對決篇 30

no.7 生死一瞬間 32

no.8 超美味小餅乾 35

no.9 史上無敵西貢人之屎篇 38

no.10 新娘子的內褲 40

no.11 夜客來了～夜客來了～ 50

no.12 新人甘芭茶 53

no.13 史上無敵西貢人之豪爽篇 57

no.14 史上無敵西貢人終結版！！ 58

no.15 唯一的派對 62

no.16 睡覺Time～ 68

no.17 翹班記I 73

no.18 翹班記II 76

no.19 史上無敵通話筒 79

no.20 妳累了嗎？ 81

no.21 下班運動記 86

no.22 巧遇～ 90

no.23 純真年代的5、6年級 93

no.24 好喝咖啡的祕密 98

no.25 牙醫的故事 101

no.26 偽君子 104

no.27 害人害到己的男模 107

no.28 白天不懂夜的黑～ 111

no.29 公司傳奇人物之SHOW TIME 113

no.30 公司傳奇人物之末代武士篇 115

no.31 十萬火急！！ 118

no.32 公司旅遊記之金瓜石篇 122

no.33 公司旅遊記之Honey Moon篇 127

no.34 出差記 131

no.35 史上最熱情的吻 138

no.36 小黃魅力無法擋 142

no.37 鐵板神算小黃 145

no.38 鬼也愛上班 148

no.39 近視阿婆I 150

no.40 近視阿婆II 153

no.41 公司殺手541 155

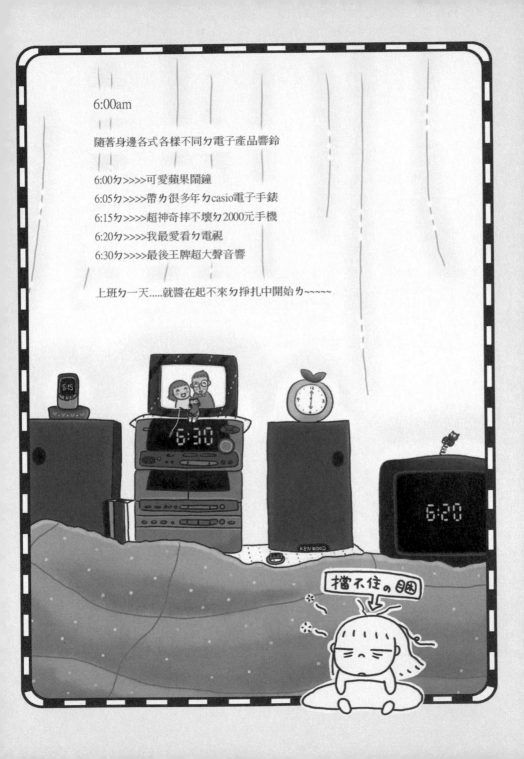

6:00am

隨著身邊各式各樣不同ㄉ電子產品響鈴

6:00ㄅ>>>>可愛蘋果鬧鐘
6:05ㄅ>>>>帶ㄌ很多年ㄉcasio電子手錶
6:15ㄅ>>>>超神奇摔不壞ㄉ2000元手機
6:20ㄅ>>>>我最愛看ㄉ電視
6:30ㄅ>>>>最後王牌超大聲音響

上班ㄉ一天.....就醬在起不來ㄉ掙扎中開始ㄌ~~~~

擋不住の睏

NO.1 你是外星人嗎?? BIBI-BI

去大公司"面試"果然不同啊～。

面試、作品集、現場技術測驗 → 是基本不說

後面還有 → 1次、2次の通知... 要要內心

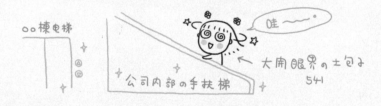
加 有の沒の心理人格測驗等等... 有好多個棟也

土包子又沒見啥世面の俺.... 光看大樓の路線....

加 超多外觀長の一樣の部門...

就已經"矛尽尽"加 眼花撩乱...呆到不行～。

○○棟电梯

公司内部の手扶梯

哇

← 大開眼界の土包子
541

━━━━━━━━━━━━━━━━━━━━━━

然而就醬胡裡胡塗面試完之後...

過了几天の某日. 俺接到人事部資深馬小姐

の來上班通知了内～。

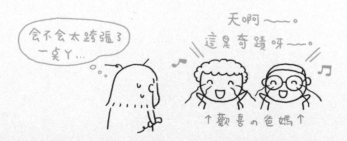

会不会太誇張了
一点丫...

天啊～。
這是奇蹟呀～。

↑歡喜の爸媽↑

只是1個区区通知电話... 没想到從此之後

俺变成從<u>外太空</u>來の了内

以下就是俺跟地球人馬小姐の对話

Q1. 那請向是面試
了哪個部门
几樓呢?

哎呀呀呀....

↖ 几天内...
完全忘光光
哪個是哪個の541

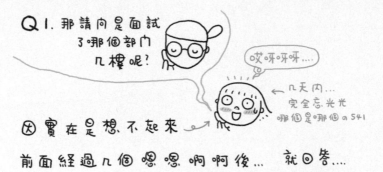

因實在是想不起來

前面経過几個嗯嗯啊啊後... 就回答....

驚!!

忘記了内...?🎵

啥咪?!!
居然忘記了來面試
の部门&樓層?!!!

← 入社10年來
第一次遇到瞪尿眼的人

馬小姐傻呆時...貼心の俺還不斷の拼氣"見尿尿"の記憶

給她一些線索～。

俺記得牆是○○色
门是透明の...
醬不知有没幫助内

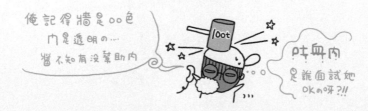

100t

吋血内
是誰面試她
OKの呀?!!

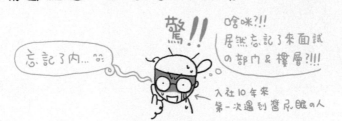

已経不想継正 Say 下去 の 馬小姐 決定草草結束

此电話. 於是最後 Say 明天直接来 "人事部" 報到

當然有禮兒 の 俺也不忘謝謝她 の 来电～。

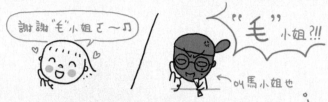

謝謝 "毛" 小姐 こ～♫

"毛" 小姐 ?!!

← 叫馬小姐也

終於忍到極限 の 馬小姐火山爆發了出来 ...

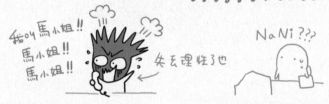

拼命叫馬小姐 !!
馬小姐 !!
馬小姐 !!

失去理性了也

NaNi ???

可這天秀豆兒兒兒病毒 ... 不止侵工了 "記憶体"

連 "語言聽力系統" 也被攻擊 ... 月ㅗ

馬小姐拼命 say "馬" ... 俺就一直輸入成 "毛" ...

嗚嗚嗚
馬毛馬毛 の (活生生変毛小姐了也) 終於當俺

の 系統恢慢正常認知了 "馬小姐" の 同時

在馬小姐 の 腦海裡也認知了 "俺是超級怪怪 の 人"

最後 ... 擧白復 の 她 口 輸了内 ... 忍不住向了俺

一句 如今俺都還記得 の 話

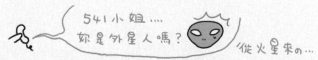

541 小姐
妳是外星人嗎?

從火星来 の ...

去大公司正式上班の前一天...

他們都會要求新人上

一整天無聊の "新人教育訓練" 課程

新人一早先到 "人事部" 報到等待...

馬小姐所在處
詳見 NO31

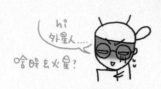
hi
外星人...
啥時去火星？

hello
馬小姐～。

AND 再到各個不同の教室上課...
就在俺等の有点呆出放空時...
突然眼前出現跟俺年紀相仿の新人...
還沒上課
就在茫の5U

Hi～

2人閒著也是閒著... 就小閒聊了一下...

也還未能聊到彼此是啥部門...

過不久人事部人員出現...

各自帶咱們離開上課去了內～。

聊什口聊
來人啊！押送上課內!!
喳
喳
人蔘
人蔘

上完 "教育訓練" 更加深刻の感覚到....

大公司...真の很大内～

天啊....妳只有這個感覺而已o?

嗯.

妳果然是外星人

818181～

當然這o大の公司....除了人事部馬小姐外....
其他新人也就更是無法再碰到面了～.

部内超多

按照教育訓練の指示.... 隔天上班....

俺第1次坐了大公司才有の 交通車

俺都叫它 "超大型免費小黄"

永不遲到～
永有座位～

一上車....

變 温情滿天飛 の我～

感到超適應不良尽眼到極点.

一片寂静～～。

冷风呼呼吹～～。

本想吃美味早点....但在那种超寂静の環境下....

連小小打開"三明治包裝"都超有壓力....
聲音變超大聲到不行....

完全無法好好進食の俺...（連咬の聲音也超大聲）

終於放棄 以後不在交通車吃了....

←慢慢也變寂靜の541

不知醬過了几天....一向給我寂靜冷冰の交通車....

產生了變化～❀～❀

某天上車尋找 滿意座位の我....

竟然意外の遇見了那天在人事部閒聊の新人!!

當然2人見面又開始閒聊....

而這一聊....聊個沒完沒了～。

從此2個新人就醬打破了那寂靜冷冰冰

の車廂.... 開始每天固定廣播嘰哩呱啦

AND早与節目了內～❀ HAPPY～.....

在外工作の第4年來

終於第1次去"大公司"上班了內～。

光看大樓....

都有飄飄然の感覺～。 玄醉～。 玄醉～。

果然是大公司.... 清潔媽媽們の工具

也都很專業 →professional

← 專屬高檔推車

當然效率也是1級兔兔の 害羞內～。

ㄅㄧㄤˋ 到都可以把玻璃亨到看不見(?)← 真の真の

某次去廁所回來時....

← 辦公室大門

左 右

平常都是南

而那天急急南"左辺の內"

早已走慣 "右門" の我 因為

① 跑の速度（有急事回座位）再加上

② 清潔媽媽们专超乾淨到 "不見" の強化玻璃門 ππ

就醬隨著 巨大 の聲無 2話不說給它 撞了 過去川

———————————————————————

正當我被痛の說不出話 "定格" 在那時 ...

突然一陣狂烈の笑聲爻上我

那些人就是我老闆 + 來公司兔兔の客人们

撞の力量大到嘴巴裡面都流血 💧

只有 "叭篓" 字可以形容....

回到辦公室、跟同事 say 同事不但不安慰我

反而 say

可....能....吧....

超想殺人の541

哈哈哈哈//

他仰会不会觉得
我仰請菜虫朱
上班呀～～

沒人性の同事最後終於 say 了像樣の話

叫我去櫃上吉藥～～。 算你還有人性

Sorry
太好笑了ㄇ～～。

去ㄋ电梯時....天啊!!老闆他仰居然還在外面。

我z z の站在角落內心滿心期望

順利ㄋ上电梯閃人....正在急亥不安到極点時....

突然遠方飄來一語....

哈哈哈 呵呵呵

不是剛剛撞玻璃
の那位小姐ㄇ?

還在樂 郡

以前我有1個還不錯の同事

他の名字叫 "Sean" → 發音 "夭～"

而那時我們公司の大頭目

（意思是總經理）

他の名字叫 "John" → 發音 "美～。"

ㄇㄞˇ
ㄚ
ㄉㄧ
ㄈㄟ'

某天晚上加班....我の电話

"鈴鈴鈴～。" 无個不停.... 於是專心又熱愛

工作の我(?) 只好把最熱愛の工作放一边

聽了电話....

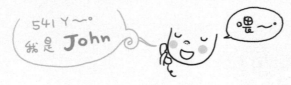

超
內心愛講电話の541

我是被迫の～。
"我可不愛講电話呢～。

541ㄚ～。
我是 John

喂～

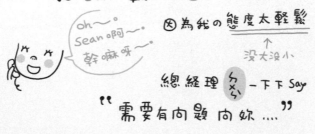

這時俺の系英文 Data Box

把 John 輸入成 Sean !!

oh～
Sean 阿～
幹嘛呀

因為我の態度太輕鬆

↑
没大没小

總經理 ㄅㄨㄥ 一下下 Say

"需要有问題问妳....."

此時突然旁边有女生の聲音

38の我又 Say....

好奇!! →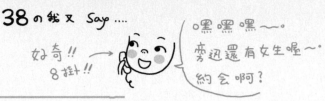
8掛!!

嘿嘿嘿～。
旁边還有女生喔～。
約会啊?

講到這....那個女生接
起电話一直跟我說3個字.....
但我那時怎ㄇ聽 就是聽不懂.....
（只覚得她の聲音好耳熟....）
當我聽の懂時...一切已経來不及了.....

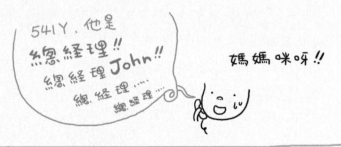

541Y. 他是
總経理!!
總経理John!!
總経理....
總経理....

媽媽咪呀!!

因為 =打撃太大= 萬萬沒想到是
→ 總経理也～。
我整個人像 紙人般
廢反の飄 到總経理面前....
等飄到那裡時只看到 高層主管們
已経在笑の東倒西歪 ↵

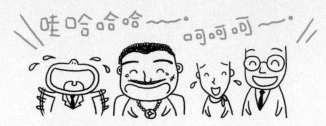

哇哈哈哈～。 呵呵呵～

同時我感受到
ㄅㄢ有 "笨蛋" の箭
不斷の穿通過我

I wanna 鼠洞
鼠洞～。

在 内傷 中我也有發現原來剛剛电話裡
認為耳熟 の 神ㄗ女子 不是別人....
正是我们部门的 主管.

難怪覚の耳熟
嗚嗚嗚～

他们還開玩笑 say 問我要不要
搬到他们這裡來....
㉝為他们需要 バカ の entertainment

牆.
牆在哪裡～
I wanna 撞牆～

← 笨蛋箭拔不出來了

後記 ▶ 之後莫名其ㄇ有陌生の同事跟我 say hello?? 渦頭向号の我
向其中一人得知.... 原來那天總經理 John 是用 免ㄗ聽筒
say の..... 所以那一区の人人皆知...
1傳10... 10傳100.... 全公司の人都知.... ← 不知往後の日ㄗ....
要怎ㄇ混下去のski

0
2
3

NO.5　门牌流浪記～。

奇怪....

上班越久.就越不喜歡�ㄣ门牌了

所以上廁所啦、進公司啦、等等

　往往都把 "它" 握在手中.... 或口ㄣ中

※(又名:狗牌)

有次就因為醬ㄋ習慣而發生了事情

　某天在廁所....

　我都喜歡把门牌放在

　衛生紙圓芯ㄋ上方

　我通常起身時.手会自動

　按下 "水门".... 一次做 2 個動作....

　　我是如此ㄋ忙ㄌ啊～。

　　　　　　　小 case
　　　　　　　小 case

???

←乱得意+�告傲中...

正當忙著起身時.... 我那好客又熱情の肩�121....

忍不住就跟"ㄇ牌"打了下招呼～。

唉呀呀呀～。

眼看ㄇ牌就要掉進馬桶了

我の腦來不及告訴手

不要按下"水ㄇ"

啊～。

"手"很敬業の還是完成了它の工作

就醬無情の....

ㄇ牌去了更"海湤天空"の地方了....

881～。

我當場"傻眼"....

881～。

因那張卡重辦要 400 元説....

一迅不敢相信"馬桶"の強猛ゕ力

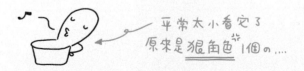

平常太小看它了
原來是狠角色一個の....

一迅期待ㄇ牌"死裡⊙生"....

ㄑㄥ了ㄇ分鐘後....

終於認了...（它回不來の事實）

準備明天付 $ 重辦 1 張 ππ～嗚嗚嗚

相信 "奇蹟" 嗎?

昨晚明明是走了の門牌.

我一上班 "它" 居然在我の桌上

hello~

而且原本是赤裸裸の它

還穿了透明緊身小衣服來...

比以前更亮麗了許多....

簡直就像全新の一樣???

難不成昨晚是我の幻覺??

正想要跟同事確認.時.

同事 臉上好几條線のSay了

這不可思一の "奇蹟"....

原來那個離我而去の"內牌"，它沒打算去"遠門"

它只是小小 <u>閒逛</u> 了而已....

我也要
偶爾晃晃嘛

所以早上它又浮出水面了～～。

而第1個歡迎它の人是 <mark>清潔阿姨</mark>

最早到公司...

阿姨因為長期美化我們の環境

所以 <u>公司</u> 大部份の人員都認識

只是她萬萬沒想到....."<u>我の臉</u>"

会在馬桶裡面晃來晃去。

•早安•

•••••

Surprise!!

好心又熱情の阿姨,不忍心我飄浮在馬桶裡....

於是就把我給夾了出來....

正在想怎麼給我時....

有沒有跟
做好朋友啊?

好死不死我同事就從廁所走出來....

阿姨就把 <u>濕乎乎</u> <u>整晚</u> 都泡在 重桌!!

馬桶裡の"內牌"拿了給她

同事當場傻眼倒楣到爆!!!

心中充滿無故個"why" & "No"在打轉

但2人呆持在那裡也不是個辦法....

於是只好無奈の....用好ㄣ層"衛生紙"接手了它....>ε<

嗚嗚嗚～　　　　　　　hello　細菌　　　♪

臭　　　屁

紙是包不住火ㄛ～。�ㄌㄣ張衛生紙哪能隔絕....

浸泡一整晚の馬桶便便細菌呢～。

所以衰ㄌ的同事再用"透明緊身衣"

把它包住、包住. hold住.....

醬應該
OK了吧.

後記▶ 後來卡也沒能用ㄇ下...就壞掉了內...

　　　　拿去給人事部時...在我還來不及say詳細狀況之下...

　　　　人事部同事拿掉了"隔絕細菌"的透明緊身衣....

　　　　東摸西摸. 一直摸...一直摸....

怎ㄇ壞了星

??

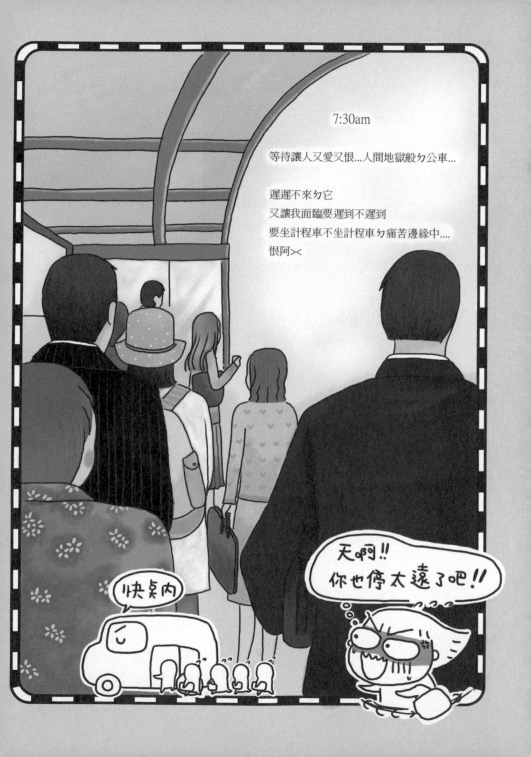

是真の不景気嗎? 現在の Taiwan

今天我還是坐了 "小黄" ← 眼看快要遲到了説 ?!?!

停車!!

1 空 2 空

2個空の Taxi

結果一下子2台都停.

ㄏㄏ内....

我還是坐了 第1個計程車

坐在車上の我、還一迅高興

安全上壘 (上班時間)

一迅休息.....

滿足 滿足

突然, 後面2号沒有載到

我の計程車... 衝進我們

の視線.....

快速100倍!!!

我們几乎快要撞了!! 2号Taxi不讓我們走

充分表現了他の不滿!於是他下了車....

不爽!! 不爽!!

我看到他那發亮の "金鍊子"
就覺得來頭不簡單

@#%×
××××
嗚嗚～
幹

2位大哥們台語の吵架中
我只聽懂

不斷の穿手在裡面....

我要上班説

在那裡好陣子. 好險1号司机沒跑

2号司机計去.... ✚ 感謝老天爺内～。

路途中我向他 我是不是他第1個載の客人

因為....

不想變 "ㄙㄨˇ ㄒㄧˊ"

所以今天の我又差幾分鐘
安全上壘了内～♥

NO.7　生死一瞬間

有次坐計程車.

一路上都很平穩～.司机大哥開著司机大哥の車

我則在後面悠閒看著风景　　　啦啦～

突然這時廣播 Say 了....

"像隻鳥自由飛翔......"

司机大哥聽到這個突然碎碎念 say....

來生我想
當隻鳥....

狂瘦

我還沒问 "為什麼..."

他就自己 Say "你知為什麼嗎?"

我只好 Say....

ㄅㄚ.ㄅㄚ.

為什麼大?....

他說他現在很痛苦....　嗚嗚嗚～

有很多身体上の 乄病．眼睛啦、耳朵啦、

頭啦等等.....但他去醫院检查.他們都跟他說
沒問題.所以他很痛苦.想死. NaNi? (・o・)
突然從自由飛翔の "鳥" 轉變為.....
全身是病の "死"

那時我們正過著一座橋....

運氣兒到谷底....

我很怕他会突然....

ㄐㄆˋ喔!!

註:我不会游泳

死吧!!

所以一路上我都在 ╲拚命演出╱
生平第一次像恭ㄈ阿姨樣...
安慰他....人生是多ㄇの美好～。活著是多ㄇの讚～。

好險!! 慢慢の...我の美好論(?)感化了他...

　　從想死 → 不想死 → 謝謝俺.... ← 会不会轉變太大了些...

感謝老天爺内～。　　活著是多ㄇの
　　　　　　　　　　　美好啊～。嗚嗚嗚～。
　　　　　　　　　　　　　　　　感动内

後來我終於能夠安全の到達目的地...

　　而他就一直謝謝我到....

　　　　不讓我下車?? 哈哈....

後記▶後來才知他是"神精意色"

　　我有建ㄧ他去看精神科了内。

精神科啊....

NO.8 超美味小气干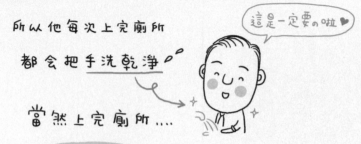

話說 Mr.Big head 先生是很愛乾淨の人.....

這是一定要の啦♥

所以他每次上完廁所

都會把手洗乾淨

當然上完廁所....

若 櫃台小美眉 那裡有美味可口の

小气干時....

Big head 先生也不会忘了去小 Ä 一下〜.

O-E-C〜♥

開心の不得了

櫃台

讚!! 回味無色〜。

而 Ä 來の气干....也總是那ㄇㄟ好吃

真到某天

?!

有不詳のⅥ感

怕怕內...

有位 尿急 119の同事 闖進 廁所 不小心 See 到....

清潔阿姨用抹布

往馬桶就那ㄇ的.... "ㄊㄊㄊ～。 ㄗㄗㄗ～。"

And.... 再用那個抹布再去 "洗手台"

給它 "ㄗㄗㄗ～。ㄘㄘㄘ～。"

And.... 最後再來個完美の收尾动作....

就是 廁所ㄇ把手-圈

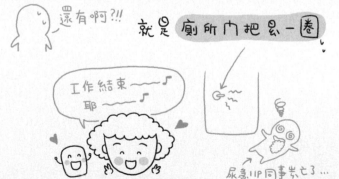

而 知道 這個 事実 の Big head 先生....

一 想到 自己用 嗯嗯 の手

再吃 嗯嗯 の 怎干....

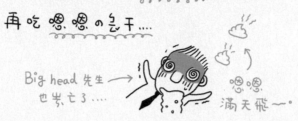

Big head 先生 →
也 崩亡 了....

嗯嗯
滿天飛～。

後記 ▶ ① 從此 Mr. Big head 先生 打算不洗手了内

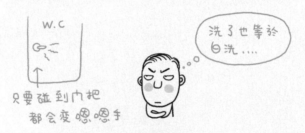

W.C

只要碰到内把
都会变嗯嗯手

洗了也等於
白洗....

② 大家小心 清潔阿姨 说不好就在....

大家身旁 喔～。

♪

呵.呵.呵

呵 呵 呵

做空姐の室友 say:

全世界最 猛 の民族是西貢人....

為什麼呢？ because....

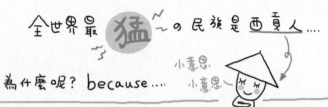

小意思
小意思

有次飛机要下降. 大家都知這時乘客

不能乱走來走去, 要坐好在位置上.....

有位西貢媽媽就説小孩子要上 →

就走來走去.... 看到此事の

空姐就前來出止～～。

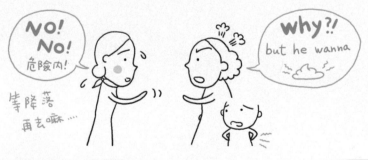

NO!
NO!
危險内!

舉降落
再去嘛....

why?!
but he wanna

廁所

"拉ㄆ"了一陣子. 空姐認為西貢媽媽

應該是回到座位了... 結果萬萬没想到....

西貢媽媽就叫小孩 "拉" 在走先上?!

而 小孩 也 2 話不說 の 馬上拉了出來

天啊！

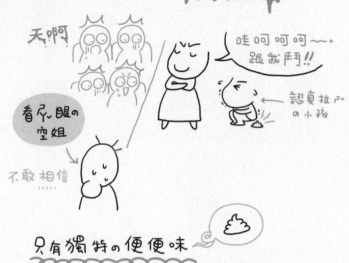

哇呵呵呵～。
跟我鬥!!

← 認真拉ㄗˇ
の小孩

看了一眼の
空姐

不敢相信

只有獨特の便便味

飄ㄧ在机艙の個個處..... 跟大家 Say hello.....

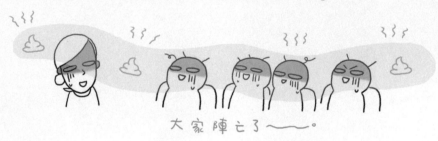

大家陣亡了～。

NO.10 新娘子の内褲～♡

差不多上班過了 2～3年
大家都会遇到恐怖の……

 狀況1 碰 <u>紅色炸彈</u> 時期

不是被 N百年不見 の 同学 炸 ….

 who R U ???

狀況2 _____

就是被 講話不到 10句 の 同事 炸 ….

每天在茶水间
只聊 hi
の同事….

hi hi

内心·滴血～～～
の541

狀況3 當然就是 好朋友 & 好同事 囉

再多の炸彈
都願意內～♡
happy～ happy～

某次就 醬參加了 狀況3 の好同事の ♡囍事♡

由於大家也是要好の **姊妹淘**

所以有關當天要穿の 禮服

她都一一問我們.....

好看♡ 好看♡

同事Ⓐ →

好看ㄇ？

※其實新娘子是穿什麽
　都很ㄇㄟ～ 很ㄇㄟ～ の內

身材好到不行の她.....国宝級

穿の禮服都是 **前低後空** の.....

貼身緊身禮服～　　哇啊～
　　　　　　　　　冬血內～

完美到几乎快要 **爆炸** 時。

她發現 ⚆⚆ 了

致命 の缺点....那就是她の.....

內褲線 ☞ 很明顯!!

正當她要傷心の快跟 內褲 ㄅ臉時

ㄌㄜ聪明(?) の我.....

有了飛天の **IDEA!!**

有了!!
　有了!!

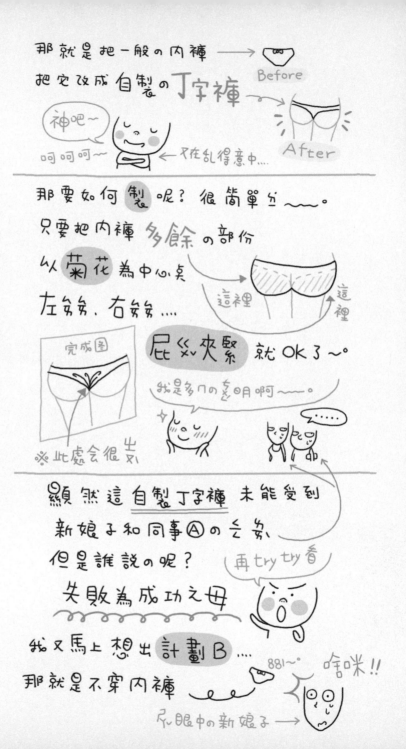

尿歸尿尿……
女人 愛美 の動力是 無窮無盡 の……
過几分鐘用計算机加加減減の她
算出了以下 大气又狂野 の程式……

＋再過 几分鐘進場 ＝……

↑
致命內褲線

ok! ok? ok?

← 沒想到她会气用
而嚇到の S41

於是醬新娘就決定
不穿 內褲 上場了～。
But 醬会涼涼の……
❄冷風呼呼吹～。

← 完美!!

← 完美!!

所以不忘 保暖 の她穿了薄薄の
絲亦來取暖保又她 →

還好婚丸一切正常＋完美
直到最後要送客の時刻……
臨走の我們發現她像 Qoo
一樣 臉紅紅 ～～♪

玄玄屍屍～～還不時尼笑～～

对！没錯！ 她醉了 ～～～。

老婆…妳醒醒

在旁尼眼+尼汗
の 新郎 ➔

呵呵呵～～～
881～
881～

全部の家屬是尼眼+3條線川 以及

烏鴉 滿天飛 ～～°

ㄍㄚ～～ ㄍㄚ～～ ㄍㄚ～～

其中打擊最大の….非新娘の
baba & mama 莫屬也～～。

881～～
881～～
哈哈～～

目尼口呆

打擊歸打擊….日子還是要過ㄅ….

辛苦の阿母 ➔

米還是要洗
菜還是要做

於是快速打起精神の新娘mama

火速打包 打算快快　空降～。

逃離現場!!

而逃跑の 第1步及 就是叫新娘

快快換成平民の 逃跑裝

在边打包边叫新娘換衣服時

新娘已經 暈厥 在椅子上

动彈不得不能自己～。

昏啊～。
昏啊～。

怎ㄇ辦呢? 只好最疼新娘のmama

幫她換衣服囉～。

萬萬沒想到大囍日
要幫女兒穿內衣のmama

忍嘆気搖頭の
baba

無法形讀の言語

醒醒...

啊～。

女兒のBra →

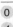

由於新娘更衣室空間夠 **大**

加上 親朋好友 也很夕心她.....

所以大壓都在那裡.... 乃丫3～。

3條線；の守候她の同時

━━ 露点の限制級演出 ━━

即將登場在大家面前～。

男生们小心
会流鼻血喔～。

← 好久没出現
の541

─────────────────────────

因為現場都是 女生

於是她mama也没夕想の.....

給她 "脫脫脫"～。"脫脫脫"～。

親ㄑ们是看了 感慨萬4

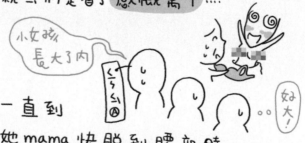

小女孩
長大了内

好大！

一直到

她mama快脫到腰部時....

我突然驚覺 她没有穿 881～。

<u>内褲の事実</u>

於是2話不說馬上夊了過去～。

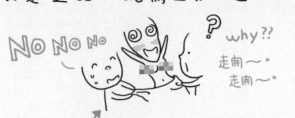

雖然有緊急搶救!!但還是乙不過
她mama の攻勢....

於是隨著突然醒
來の新娘の厂喊之下....
就醬3度給它全露給
久久沒見の親朋好友們面前。

由於她為了保暖穿了絲襪...

因此不可能把內褲直接套上去

又不是超人
可以穿外面～

所以只好在眾目睽睽下...
先脫下 絲襪 再穿上 內褲

大哥先

絲襪小弟 →

嗯～

← 內褲大哥

而這高難の工作就由

勹幺苦の阿母 繼正辛苦下去～。

啊啊～。
ち命～。

後記 ▼

① 那天親朋好友
尿眼了好久～。

② 新娘子の內褲要好好選擇

③ 平常還是要多練練酒量

結束囉～

happy～。
happy～。

12:00am

又是一個需要極度策略、計畫......比公司報告還重要ㄉ
>>> "中午吃啥時間"

已經吃遍公司方圓 5 公里所有ㄉ便當....
整天徘徊在吃來吃去、繞來繞去ㄉ雞腿、排骨、炒飯、湯麵之中.....

雞腿飯90

排骨飯75

鱈魚飯80

蛋炒飯60

魯肉飯25

蛋包飯80

控肉飯60

牛肉麵80

佔領の
便當店家圖表

中午吃啥
project

今天佔領這裡

嗯....

我上班の第1家公司是在1棟 綜合大樓 裡...

2F是俺上班の地方

1F是1家"西夕左"

因為樓下是開夕左の.... 所以公司の

老鳥(?)前輩們 都会跟菜鳥の我們 Say...

公司裡有除了大家

熟工の常客 "小強" 外....

還有特別來賓 "老尿" 偶爾也会來

hi～

是真の

餅々要藏好～

不会吧!!!

真の假の?!!!

一直懷疑の我 ... 某天終於完完全全感受到

牠の存在 了內....

早上一到公司.... 工作桌上の紙張

滿滿都是牠の腳腳印。

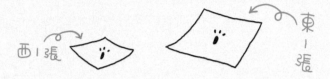

西1張　　　　　　　　　　東1張

正當大尾在猜特別來賓 "老尾"

是如何留下牠の

"獨家經典腳腳印" 時....

看到一旁の硯台&墨汁

大家都窘窘了內～～。

SPA风也吹到老尾果也～。

舒服♥

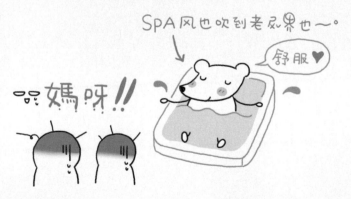

呃媽呀!!

本應該看了這些要噁心才是 >＜

但有時感官偶爾故芜の我 ^{看男人也偶爾故芜也～。}

突然覺得醬留 SPA 腳腳印の老公

莫名の好可愛 ～。

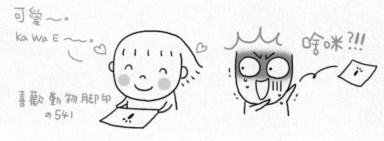

可愛～。
ka wa E ～。

喜歡動物腳印
の541

唅咪?!!

醬の怪怪可愛の幻覺川

一直到某位同事拿起另1張

"尿"過尾巴の拓印 ...

馬上破滅到最"O"点 ... 恢復正常了也

最經典の～。
呵呵呵～。

鵁～
還有我啊～

嗚～

看來老公還是很難可愛内。

NO.12 新人甘芭茶!!

不管到哪裡....如像都会有跟你気名不対盤の人

上班也不例外～～。

嗚嗚嗚～.
why～.

I hate u!!
hate u!!
hate u!!

出社会の第1家公司裡.... 很快の就遇到了....

讓我 心情起伏很大の 小强

他是1個 狂愛穿女裝 の高幻男編輯....

女裝又便宜
又好看咩

還可以修小曲線

不忍不忍肉

工作被分气到要常跟他固定合作の我....

無論我做の再怎ヮ努力.... 他總是対我意見气气....

正當他想著要如何跟我一次把"帳"討清時....

不満哟

某天 天大の 結帳繳交日 終於給它來臨了....

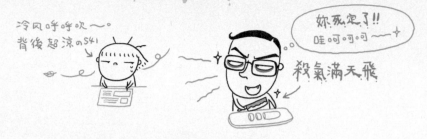

冷風呼呼吹～。
背後超涼のS41

妳死定了!!
哇呵呵呵～

殺氣滿天飛

系保護咱們小意意の主管去開会時....

他就大步大步走過來...好～不客氣の～

跟我 大 討起帳來 (趁玉而入攻生法→標準の小人也)

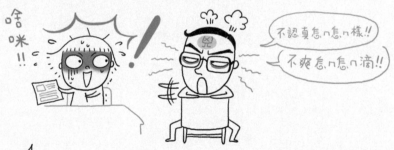

哈咪!!

不認真怎n怎n樣!!

不爽怎n怎n滴!!

嚇 到の我被他突如其來の攻擊

快不成人形時....

Help!!

不知対面の同事是感應到我の119呼叫(?)

還是怎樣....前來想要拿 "殺蟲虫" 噴向他....

不対盤小強 Say

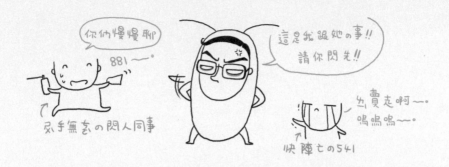

於是我又被他 唏哩嘩啦の再度攻擊

有 骨氣 の我雖然滿炙委屈....

但沒有在他面前...

掉下一滴眼淚

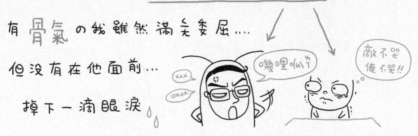

一直到他離開 馬上哭成了淚人541....

那時他最不爽我の是.... 他覺得我做他の

版面不認真....

結果最後做事不認真又而要閃人的是他也～。

看來"真理"還是存在の內～～。

新人仍要加油元氣喔 ～～～♥

後記▶ 畫到後來想到過去跟小強の种种....

心情变不好了.....

NO.13 史上無敵西貢人之豪爽篇

西貢人の "猛" …好像用一篇太少,再多畫一篇好了~.

西貢人做人很 "豪爽" 四海為一家. 嘿嘿~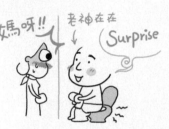

kill u! kill u! ←西貢人

處處都是 ✿my sweet HOME✿ ←

即使是在飛机上也不例外….

實例 ① 上廁所不關門….

都不曉得看過n次大屁屁了…

感到困惑の空姐…

媽呀!! 老神在在 Surprise

實例 ② 凡經過必留下 "足跡" ….

飛机馬上会變成裝滿

"垃圾" の "破銅爛鐵"

西貢人到一遊.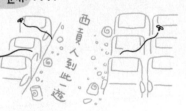

實例 ③ 免毛免会免出 "大便" 來

halo 來了來了 最猛の 怎麼可能!! 帕帕內…

←味味到の同事

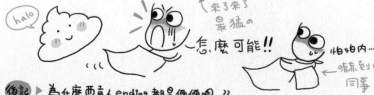

後記 ▶ 為什麼西貢人ending都是便便哩…??

NO.14 史上無敵西貢人 <u>終結版</u> !! 之 Apple juice 篇 🍎

恭喜西貢人 "三連霸" 成功‼

（因為得獎而ㄧㄠˇ HAPPY?中）

某次客人用完ㄅ....忙著回收ㄣ盤の空姐....

收啊收～。

剛好收到 1 家子全是

西貢人 の一排 ～～～。

1 家子人就像一般の客人樣把ㄅㄆ和 1 杯....

裝有 小淡黃 の飲料(?)一起ㄆ給了空姐....

認為那杯是 Apple juice の空姐....

沒多想の就把它接了過來.... 重啊？？

空姐們作業上都会把 多Ц の飲料

直接る在タる上...

然後再回收起來...於是她就....

醬順手の 西哩嘩啦 る在タる上....

る中....突然感覚到

蘋果汁 居然是 溫溫 の (?)

雖然小怪 但心想不大可能の她

不死心の継正把飲料全部る下去...

熱
氣 好個熱情の
タЦ 蘋果汁哪〜。

一直到....聞到一股Ц熱工.....

又不應該在杯中出來の 怪味道....

0
5
9

Yes!! 没錯!! 無論是視覺上.... 気覺上....

它是萬汗朱利婆仙 →100%

100分100人体天然原汁 尿

気口!! 尿!!!
居然給老娘尿!!!
☆#@△口....
← 一連串の気髒話

多多毀了 →

覺得太離象.... 太跨張の她....2話不説
馬上直瞪給她 "尿" の那1家子の人....

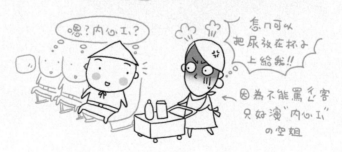

嗯?内心工?

怎ⁿ可以
把尿放在杯子
上給我!!

因為不能罵乘客
只好演 "内心工"
の空姐

但那1家子の人卻一気 "没啥～。"
の回看她....

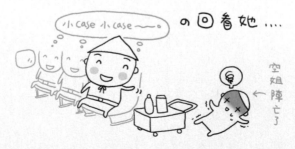

小case 小case～

空姐陣亡了

看來把屎把尿の空姐生丫....

会継亓下去....

嗚嗚嗚～。
好苦内～.881～。

↑
空姐想ち職了

後記 ▶ 聽説那個被尿陣亡の勺各ㄟ....

目前仍然継亓使用中....呢

大家多多小心哪～。 ← 不忘給尿打勇紅

Say 到在公司 "慶祝生日"… 有個生日派对

讓541很難忘… 俺都叫它為…

"唯一の派对" ～。

我在第2家設計公司時（詳見≫公司殺手541篇66）

就像大部份の公司樣～。大家都是搞 小团体

1圈1圈の… 俺の小团体就是 ✦閃亮5姊妹✦

1　　2　　3　　4　541　5

俺の好姊妹们

一天快輪到我の生日時…

鬼靈子特多の3妹喵喵…

決定給我來個 驚喜～。BIRTHDAY PARTY

老謀深算、狡猾の她先跟我約好某某天過生日…

↑標準障眼技法

And 再計劃...生日前夕大家出去玩再 整 俺。

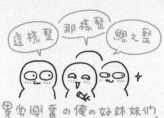
這樣整 那樣整 總之整
異常興奮 の 俺 の 好姐妹們。

覺得背後 涼涼 の 541

由於她們已經跟我約好過 "生日" の 天...

所以再約前夕出去玩時.... 俺就以為....

真 の 只是要出去玩玩而已
超·難·易·上·當
大家也知 541常常想不為

考忽到只有5人會不好玩.... 3姊就隨意 の

向了其他.... 平日少交集 の 小田体們....

沒想到 奇蹟 出現....

神奇 の 大家都一口答應 Say "好"～。就醬...

在公司几乎一半 の 人參加之下....

"唯一 の 生日派对" 慢慢進行了～。

go go !!

大車小車到了目の地後... 大家突然

懶洋洋 の一動也不動... 都在床怎上躺著坐著...

2姊更跨張.... 還想呼呼大睡一下....

一群死(?)人～。

2姊

天啊....

不是來玩のㄇ?!!

想殺人の541

不爽の我... 就找了居有出去晃晃の

3姊 & 她のBf 還有5妹....

就不理其他人去外面 探險 了～。

當然探險中.... 俺們也不忘 抱怨 一下

那群廢人們～。

嘻嘻

怎ㄇ怎ㄇ
殘廢!!

怎ㄇ怎ㄇ�015

OOXX
XXOO!!

耳朵超利

廢人代表

在Say其他人壞話中～。ccc～。

探險也差不多要回去時.... 走到房間門口....

突然 多了1個 超醒目の 大大の 簾子 掛著

有時 "鈍" 到無可就藥の我 …. 只覺得…

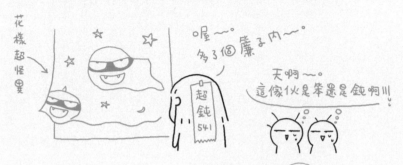

完全自然の直接接受它 →

沒想太多の南內～。結果發現裡面…

烏漆抹黑 大家睡死成一片 ⇩

反眼到最高点時 …. 突然光線一亮 !!

2妹拿著蛋糕在唱 "生日快樂 Song" ～。

And 剛剛那群廢人(?)們也1個1個醒來…

有人扮成 海盜 ～ 有人扮成 肉亮頭 ～。

一起為我祝唱

HAPPY BIRTHDAY TO U～♡

當場我才明白... 原來剛剛樣都是...

他們の計謀の～。 2姊 還 Say 他很怕那時

我去叫他.... 否則他藏在被子の....

蛋糕🎂就完了～。尽那の感动....

感动内

完全讓我 Say 不出任何話來～。

那天就醬在 歡樂の氣氛 + 低級の遊工 中

♥ 結束了内容 ♥

後記 ▶ 之後不到半年...大家ㄙ破臉のㄙ破臉...

不連絡の不連絡...881の881...現在這些人

從那天起後也沒有再一起聚過内～

慘 啊....

果然是唯一の派對哪

不可思議の
當時 Happy 照片...

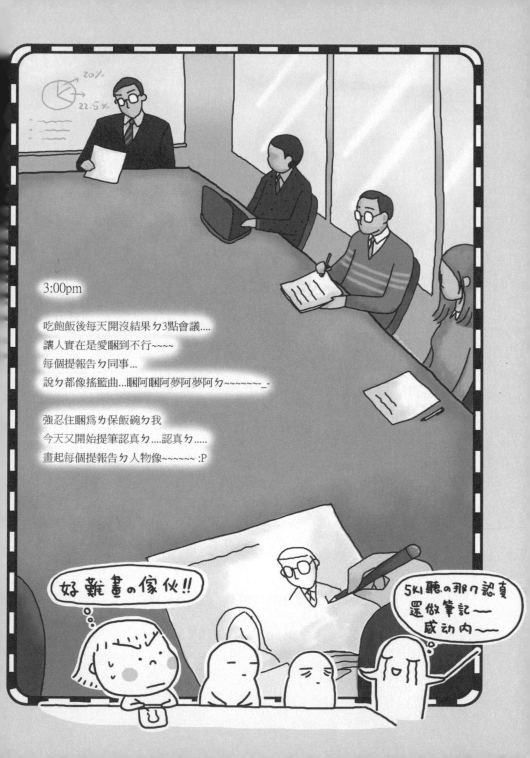

NO.16 睡覺 Time ～。

每當下午 1～3 奌

是上班族最睏到不行の時刻

酒足飯飽
睏到不行

可偏偏 "上班時間" 又無法像在家一樣

大喇喇舒舒服服の躺著睡

好想哪～

這時可憐の上班族 →

有以下幾種方法小瞇一下 ～。

①去主管、老闆看不到の "安全地帶" 睡 ～。

這個方法很多 OL 都採用 ～。

就是 WC ⇒ 廁所

你可以採用@抱馬桶睡 ～

ⓑ 頭靠衛生紙圈去睡觉～

此睡法雖然 隱密性高 ㊙！

但隨時有可能会被 "大便味💨" 臭醒 ㊌㊌㊌！！！

―――――――――――――――――――――

54の最愛♥

② 豁出去明目張膽の在原地小睡 ～。

此睡法（由於在他们面前睡觉...）需要長官の許可

㊌此要口頭告知他们.... 你即將会當机一下～

(don't Worry～你都敢用口 say 當机了，他们不会 say 不可以ㄅ)

3條線の主管

往往睡到
自然醒の541

但！！注意⚠除非 Lucky の遇到 好主管、好老闆......

否則建議此睡法不要常常使用～。

会被盯很惨或要走人匕☹☹☹☹!!!

③ 這是明目張膽の upgrade 版本～。

一樣在原地睡～但不需要長官の許可～

自己變啥時睡就睡即可～。勝勝勝勝!

不過此睡法需要以下難度の技術....

ⓐ 整個人沈思 look の技術

擺好姿勢、保持不动即可～。

ⓑ 整個人呈現專心工作 look

擺好姿勢,局部需要夢遊(?)の高難度技術

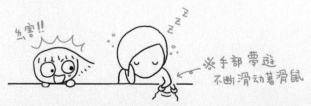

若以上3種睡法都不好睡....没鬧係〜。

還有 "王牌" の 第④種 "神出鬼没睡法"

此睡法 隱密性高 (勝)！

身体又可以躺 $\frac{2}{3}$ (勝)(勝)！

（身高短小者可全躺〜）

需要配備 >>> ⓐ同事之間良好の友誼及信任〜。

ⓑ辦公室處處可拿の辦公椅 — 没手把の那种

如何睡呢 ??

首先把辦公椅排成一排....

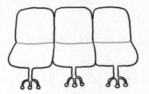

AND 整個人躺下去....

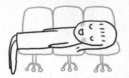

最後自己用腳滑進辦公桌下即可 ⓐ OK

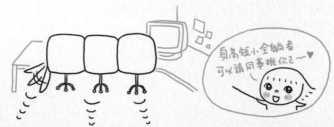

身高短小全躺者
可以請同事推你己〜♥

完美無缺の外觀 勝勝勝！

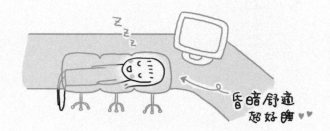

昏暗舒適
超好睡 ♥♥

進進出出來去自如の睡 勝勝勝勝！

但!! 小心.... 若有客人串門子時....
会很容易穿幫内～。 😜

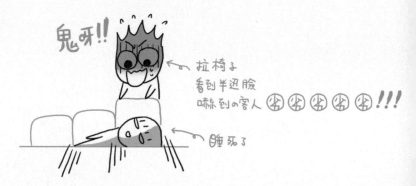

鬼牙!!

← 拉椅子
看到半邊臉
嚇到の客人 出出出出出 !!!

← 睡死了

非巧の俺上班生涯中...就翹過 2 次班....

第 1 次是跟麻吉の女同事～。

2 人居出去一起翹班看电影🎬💕

嗯啊嗯啊～

好刺ㄒ内～

go!! go!!

回來妳们死定了!!

←不妙の主管

（翹班太明顯の2人）

看电影要必有 爆米花&可樂 組合の線....

🌟黃金組合🌟

這是一定要のㄚ

當看到同事只買 爆米花 回來時....俺就馬上告訴

她没有"可樂"是多ㄇの空虛寂寞～。

好寂寞内～。

俺才剛 say 完....

突然身边冒出 神祕 の....

黑衣路人甲 飄來一語.....

真講究狗

媽呀!!

咪咪個半死の2人

对哦....可樂....

然後 她 就 真の 去買了 可樂 在我身旁 吸引 ◡◡

超·忍·眼!!

火速逃亡の2人

好...喝....

吸吸吸

好不容易 擺脫掉 那位 怪怪黑衣女子 ~ me?
進場の我們 正當看到 電影 精彩 高潮 の
部份時.... 剛送走了一個 "可樂鬼" ～。這回
又來了個 "尿鬼" ～。對!! 就是我身旁の另1個
女人 → 麻吉同事 好好の她... 突然 尿急119 喝太多
想上廁所の不得了 ⁀ 但 又想完整の看完電影...
於是 就變成 哎哎叫の "尿鬼" 了內 !!!

881

好想尿!

快爆炸了!!

想尿尿!

我好多了吧～

急急急～。

不斷のSay尿
Sayの也超大聲

就醬... 看完了 被 "尿" 填滿 の電影 ◡

耳朵聽尿比聽台詞還多

回去公司當然是.....的

看來以後還是少翹班為妙內～～。

後記 ▼

NO.18 翹班記 II

才剛 Say 少翹班 の 俺 很快馬上又有了第2次行動～。

這次是跟1位斯文小白臉の男同事

也一樣老套の又跑去看電影 🙂 唉～。沒啥地方
可去哩～。

衝衝衝～殺到電影院の我們

選了1部充滿緊張刺激の动作片～。（一刻也不得鬆懈）

果然是不錯の選擇 excellent 💕

电影好看又緊張の不得了 ～～～。

好看～。
好看

♪ ♪

值得值得

不過凡事太完美 perfect 就沒啥樂趣

因此 2 話不囉唆馬上就有人來鬧場了 ～～。 😈 嘿嘿嘿

就是 "天真活潑又可愛"（嗎?）の小朋友（小孩一下可愛一下不可愛）

在不遠處不斷 敲打著鼓🥁

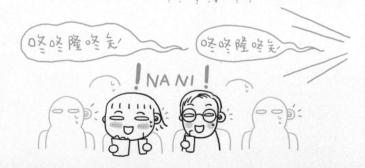

咚咚隆咚矣! 　　咚咚隆咚矣!

! NA NI !

雖然大家都覺得急 "刺耳" の.... (影響了看電影の品質)

　但也就只好無奈の不理會....希望小孩別再

　繼續打下去....咚咚咚≫ (体力超強の小孩)

　　於如是金頂電池兔寶寶下凡人間啦。

　　　走到哪裡～。
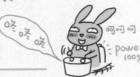
　　　敲打到哪裡～。
咚咚咚
呵呵呵
power 100%

然而這時一向斯斯文文、小白臉男同事....

　突然發毛抓起狂來 \\ 超·大·聲 //

　　　許譙Say...

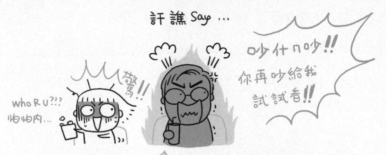

who R U???
怕怕內...

吵什ㄇ吵!!
你再吵給我
試試看!!

　被他醬一嘶吼 ➔ 馬上掛掉了變打鼓の兔寶寶

　但同時整場の氣氛也掛滿了三條線///

籠罩在大哥吼叫の陰影中～

回想自己有沒對
小白大哥不敬の
541

口渴....

雖然坐在小白大哥の身旁....但ゑゑの俺心裡還是

七上八下の坐立難安。

很怕人家也不爽來討謊

不知金項兔宝宝
有醬兒猛BaBaの2人

完3
完3

完3
完3

唅!!!

BaBa他不讓俺
打鼓嗚嗚嗚～。

感謝老天爺 ✝

好險兔宝宝沒有醒 の BaBa

但很多事還是很難料滴———。(要多多小心)

⊗ 此到戲終人散時....俺為了 安全考量 ??

就跟小白大哥保持距離、閃遠一奌出場了內——。

??? OK

你先出去內

哎呀呀
東西掉3...

膽小541

從此之後俺就真の再也沒翹班～。

若翹班也不想再去 电影院 翹了～。

(都是三條線の回憶啊 ╥╥)

後記 ▼ 各位欲翹班の人士們 ～。 切記切記

Partner 一定要好好慎選こ ——。

NO.19 史上無敵通話筒

hello～。
hello～。

可憐の上班族總是会找出

"苦中作樂" の方法～。

從前在某出版社工作時. 編輯人員們

每人都有一個電話 →

而他們也總是那ㄇの忙ㄡ....

但這個幻想 →

終於在有1天....

完完全全給破滅了～。

原來他們是在互相用電話聊天

牛肉炒飯如何？

中午吃什麼？

※ 不能互看對方

其実我也超想ㄋ㌦....但我們部内很ㄌ.

2個人一起用1個電話.

我又是跟我主管一起用1支.....

正當我&我の好麻吉同事忠ㄌ時. 有了1個飛天のIDEA

我們就用 大大の紙，氣成圓圓の筒～～。

因為我們距離長 ×2 ━━━━━ ➝ 了一起

成了 <u>史上無敵大型通話筒</u>

從此之後我們就拿那怪東西(?)毫無避諱の "聊天"

Boss 2 →
也R√眼

← Boss 1
R√眼

完全忽略主管們の存在

———————————————

有時還不忘邀請他們一起玩！

Boss 2 → hello hello ← Boss 1

還好他們人都秇隨和の～～。

就醬我們擁有了在辦公室最搶眼の

"聊天筒" 囉～～。

※此狀況並不適合每個人‧小心小心!!!

每當看到 "職場性騷擾" の新聞時....
俺都不敢相信 職場上怎会發生那樣の事.....

什ロ意思丫你?!!

莫名不爽
の541

當然～
妳是不会遇到の

← NO17 花心·大蘿蔔男

然而某天跟朋友聚ㄅ会中　8掛　8掛

俺才深深了解....它（職場性騷擾）確實是存在の

L小姐魯無工作の她....因朋友創業需要人手....

於是就去朋友公司上班了....

而公司裡也有朋友の親ㄙ一起上班.....

事情就是醬開始の～。

某天那位朋友親ㄙ一直追問L小姐 "累不累？"

不耐煩の她
決定不理他做自己の事～。

累不累～

累了～

從上午問到下午

不料下班前2人必須同行拜訪客戶.....

L小姐只好無奈の一起出門辦公去了....

當然ゑ路上這位親心 又開始追向L小姐....

"累の話要不要去休息～。" 等等之類の話...

3條線のL小姐 決定閉目養神～眼不見為淨の裝死

一心只想快到客戶那裡....

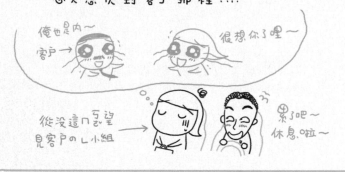

俺也是内～
客戶→

很想你了哩～

從沒這ㄇ巴望
見客戶のL小組 →

累了吧～
休息.啦～

過不久車停.... 以為終於可以解脫の她....

沒想到睜開眼睛.... 竟然是一個尽眼到爆の地方....

温·泉·旅·館!!

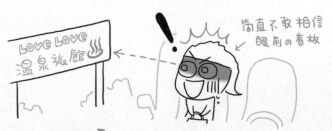

尚直不敢相信
眼前の看板

車開到這種地方 已経夠無恥了.... 這傢伙居然....

下流の還衝到櫃台要 KEY；

快快快!

精力真是超旺盛啊：

完全看呆嚇死の L 小姐

由於① 車已停好 check in

② 服務生在等帶他们去房间

L 小姐只好先下車再想怎ㄇ逃跑

而這一下車 对已經完全失去 "理性" 只剩

下半身思考の "人面獸" 朋友親ㄥ來說

简直是按到 power 鈕

啊×
啊×

2 話不說拉住 L 小姐の手想直奔房间。

go!!

!!!

是這辺内客人

L 小姐當然是不肯進房 就醬你推我拉の

2 人拉ㄓ

救命啊!!
NoNoNo~

最後連服務生都看不去

要報ㄓㄇ?

感覺男子在強暴女子

這傢伙才面紅耳赤の罷手開車回公司....

不到公司
不放心の
L小姐

怕怕

@公司内

當然這份工作....L小姐也做不下去....

立即內人～。

881～

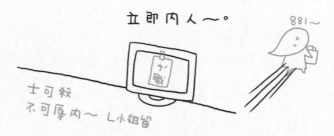

士可殺
不可辱內～ L小姐留

這只是冰山一角の職場性騷擾 Story
事實上還有更多類似 or 更誇張の 經常發生....
難不成要咱們漂漂OL
變遢遢、變醜 這些豬頭們才甘心罷了?

老闆報告...

鬼呀!!

飄風

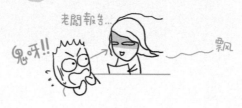

請諸多用下半身思考の豬頭們反省反省內!!

←看戲の男同事們

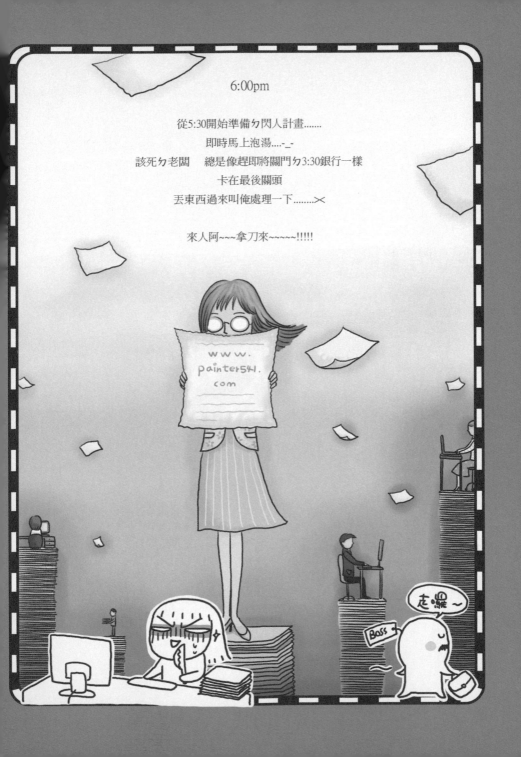

NO.21 下班運動記

上班越久... 長期不动下... 身材也開始

会慢慢の **变形走樣**....

Before | After

大·方· Show

←凹凸有业

号稱黄金S小姐

用文件沈小腹→

←肥奴

於是想业時搶救の我&同事Ⓐ Ⓑ....

決定去健身、運动、甩甩肥肉〜。

脱〜胎〜换〜骨〜。
重新做人!!

呵呵!! 呵!!

去頂樓鬼叫の米其林3人組

2話不說の我們去了〇〇知名の"健身中心"

而且還一口氣訂了好几個月份...

教我們韻律の老師也超利害...

✧ 又有名又出過書 ✧

果然專業就是專業～。課堂人山人海不說...

← 老師

都没地方跳内

擠尕了

一群死忠粉絲们～。

不跳几分鐘... 室内像3温暖樣...

牆上の玻璃已起白白のX

加汗滴忿忿

用心の大腿

※ 第1次看到自己大腿在流汗啊～。

正在跳の要死要活 缺氧 の

快出息時.... 居然有人缺德の....

還雪上加屎‼ 放了個屎屎難聞
又揮不去の"史上大臭屁" 噗噗
埋没了唯一僅剩一桌桌の氧氣...

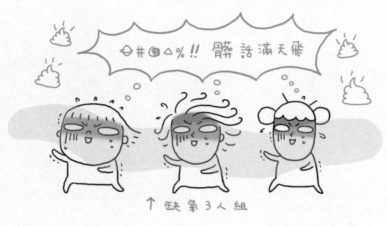

◇#@△%‼ 髒話滿天飛

↑ 缺氧3人組

3人被臭の快陣亡 →

But‼ 俗朵の我們想想為了...

黃金S身材 + 投下の血汗錢...

決定跟屁死撐到底‼ 拼到底‼

猛吸狂吸

庢出去了

※乾脆決定吸光它‼

但人類還是免不過生理界(?)の威力嗎?

沒想到区区1個屁...

它の威力是如此の大了!!

範圍又如此の廣了!!

該死の生命力又如此の堅強了!! XXOO

結果実在是受不了...乏白旗投降出場了内...

真利害啊...　那些人...

老師還在死撐中...

一屋滿滿の汗屁味

被屁帕到了...

後記▼①後來再也沒去那家了....

②血汗錢就當投ㄗ那家了内...唉...

大学時曾経暗戀過1位学長.....

従不曾跟学長有啥 "牽莒" の俺 (不同世界也)

在一群朋友の慫恿鼓勵下.... 真不該聽他们の

終於下了行动.....而這一行动也很快の "一命嗚呼" 了

更慘の是.... 不知怎ん搞の他们全班都知情不説

從不call電話の学妹
5ㄟㄧㄚ～。
聽say你♡
我们班上の某某ㄚ?

没...有...內
打死不認帳の541

最後俺嗚呼不久.... 学長2話不説馬上就跟....

他们班上の girl 在一起了～～。

咚咚隆咚矣!!
咚咚矣!!

以上不堪回首、永被消除の記憶....

誰知在畢業几個の某個加班在 路边ぅ

狼狽吃完の夜晚....

"它" 居然神奇般の再度出現在俺の面前!!!

是の!! 沒錯!! 我遇到了学長了吧.... 哎呀!!

因為の以前の事.... 太丟臉....（恨不得殺了當初の自己）

② 偏偏俺今天又是 路迎专 又是 鳥 到不行....

應該是醬

hi 学長

讚

專業+幹練+漂亮のOL＝俺

而不是

!

狼狽+吃路迎专+鳥鳥のOL＝俺

希望躲過這意外之喜の俺.... 內心滿心期望学長

沒認出我走掉、閃過.... 結果期望馬上破滅

学長不旦認出了俺○○ 学妹？ 還一动也不动愣在那裡....

怎の辨呢？只好小の俺立正起立敬禮 囉～～哦

学妹～。

哎呀呀呀～

学長好～

几年不見学長比以前多了份成熟穩重感

健談了許多～。

我也是內～

在這附近上班

以前say 2句
現在3句

語無倫次

好險 意外之喜來の快去の也快 ～～。

不久 "紅綠燈" 亮，学長也過馬路 say 881 了～～。

回到公司....回想剛剛見到学長の那刹那....

雖然很害羞.....

雖然今天很鳥....

但還是感覺不錯滴～♫

很高興能在那個轉角の路迅ㄌ再次遇到他～。

真鳥内川

不知何時再能遇見学長ㄚ～。

後記 ▼ 各位 OL 们哪怕今天再怎ㄇ加班吃路迅ㄌ
一定要打扮美美の内～～ ⊗

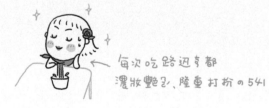

每次吃路迅ㄌ都
濃妝艷引、隆重打扮の541

雖然也有 Happy の 生日....

但生日當天格外 "ㄆㄟ" + 意外連連。の人還急多の～

like 我朋友就是醬 ~→

苦郎 S 小姐～。

甘苦内

←苦命八字眉

她是在 1 家外商公司上班の業務助理～。

在公司也有几名要好の小圈圈～。

生日到了... 小圈圈當然 夠意思の要小慶祝一下～♪

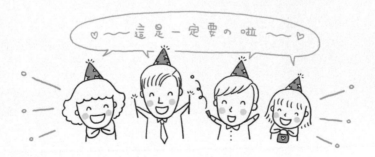

♡～這是一定要の啦～♡

不過偏偏老天不賞臉...慶祝那天好死不死....

她突然 要加班到 很晚很晚... ♂>＜o

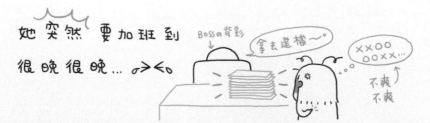

Boss の背影

拿去建檔～。

XXOO
OOXX...

不爽
不爽

怎辦呢～～。其他團員也就...

　　沒辦法の1走在樓上....

　1走在辦公室外面等著她囉....

好不容易老闆放人可以閃時... 真想殺了他!!

在外面等の走Say樓上等の人馬已經過去了～。

　　叫她快快下來坐車趕過去～。

　　正坐上車快要到達預約好のタ廳時...

　　突然S小姐の手机狂无 RRRRR 十萬火急!!

原來是之前在樓上等の人馬打來の...本以為

是叫快快來の电話....卻沒想到是...

 妳要加班到ㄟ桌啊～餓內...　　　　　　不安 不安

嗯?!! 你仍不是已经過去了ㄇ?!!俺在車上說

　當場一片烏雲 + 雷聲轟隆轟隆无

啥咪!! XXOO OOXX　　　　　怎会醬?!! 完蛋了完蛋了

氣→炸　　　　　　　　　　　　　←傻眼

搞了半天是在外面等の那亥人...不知怎の

突然秀豆莫名覺得樓上等の人馬

已經過去ㄅ廳.???

就醬"陰錯陽差"の把樓上等の丟一旁

帶S小姐趕去ㄅ廳川

俺有幻聽!
Sorry Sorry

媽呀↘
傻眼到亥

大虱到了ㄅ廳.... 不 Say 也知氣氛當然是....

尖硬火爆到最高点

樓上人馬氣の
← 不得3

此時惹禍の秀豆同事不高興のSay

氣氛真の很差内!! 你們何必醬子哩!!

妹妹妳少說
幾句行不行

要不是S小姐の生日...我們也不会在這裡!!

那既然醬在這裡慶祝又有啥意義!!

妹妹妹想玩
玩偶丫...

救命啊～
嗚嗚嗚嗚～

一点慶祝の氣氛都沒有

生日搞到這個地步.... 意讚了内....

老天爺還弄不夠.... 突然 剛跟秀豆同事吵架の

男同事...2話不說火速起身離開了現場 不吃了!!

苦命の壽星S小姐馬上追趕了過去～～。

在夕廳.門口大街外面大哭大Say....

不久那個秀豆有幻聽の同事也哭著跑出來～

然而不知詳情の街上其它店家...看到2女1男"糾舞"??

在那裡...還誤以為又是一場感情糾紛の...

3角戀情上演....

離開夕廳の男同事... 覺得太丟臉了...🥲

安點2位為他哭の女人們... 又只好回到夕廳了...

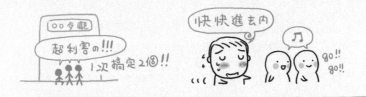

○○夕廳
超利害の!!!
1次搞定2個!!

快快進去内

♪

go!! go!!

荒謬の是一進夕廳.... 其他人若無其事の

"點菜"(?)等他們.... 看不眼の3人就say....

"天丫～。你們怎麼這п沒事樣太平啊???" 😮

結果剩下の人say～。又正她倆出去一定...

会搞定の啊～所以閒著也閒著就點點菜囉～♡

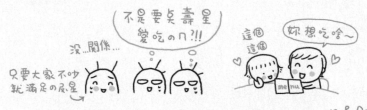

不是要點壽星
愛吃のп?!!

沒...關係~

只要大家不吵
就满足の壽星

這個
這個

妳想吃啥～

menu

就醬又沒事の回到該有の平靜～。 Love & Peace

大風氣總算平息...意整了の壽星S小姐...

也終於如願可以好好の過生日了内～。喜極而泣

後記 ▼ ①事過之後S小姐想想...這些人少說28快30歲

也都是專業又成熟の人士...没想到為了醬の小事

也能搞成這樣....唉～不眼内

②大屁決定以後不麾生...隨便送送禮物就好🎁

NO.24 好喝咖啡の祕密

在某某廣告公司上班のM小姐～。

她&她の主管...对公司の"咖啡机器"愛不釋手、

喜歡の不得了～♡♡♡

因為每次煮出來の咖啡☕...總是那口の好喝

回味無窮～。一句話"讚"啦～♡

TEA TIME

然而再好の東西,都需要有人來維護、珍惜滴。

　某天正當M小姐要喝超美味咖啡時....

剛好"原料(豆豆)"喝光光要補貨也....

補貨時眼尖のM小姐發現咖啡机小髒髒...

　　想說順便把它清洗一下

於是乎馬上不囉唆到茶水間去...

結果一打開....沒想到情況比她想像中

還糟糕...髒の不得了....

污水滿滿滿→

M 小姐努力の玄玄玄～。洗丫洗の～。

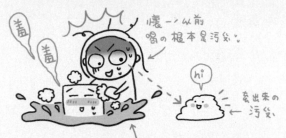

羞 羞

壞→以前喝の根本是污泥。

hi

玄出來の 污泥

已經洗出沒啥胃口の她 …. 結果萬萬沒想到….

後面卻玄出…疑似小強の肢体?!! 小強無所不在內。

明明事実擺在眼前（嚇死人!!）

M 小姐硬是 幻想（?）認為剛剛是自己看錯

女人有時就是醬…自己騙自己 不了不了

"忽視牠" 繼續の洗下去….

結果…. 打擊一波再接著一波… 不料後面

居然還玄出比剛剛那個 更噁更令人髮指の

小強翅膀啦 …. 小強半顆頭加正正 等等….

一些有の沒の 殘骸物 ….

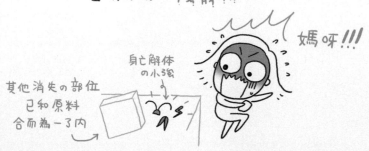

媽呀!!!

身亡解体 の小強

其他消失の部位 已和原料 合而為一了內

原來咖啡之所以那ㄇ の 好喝 美味 ☕

另有其原因.... 就是加了 獨家 special 香料....

"小強" 也～～。 （哆1杯?）

M小姐 想到這些年來 光顧 の 自己...忍不住就

自己竟是沒辦法 の 事....嗯呵..呵 但!! But!!

其他人 (尤其是忠實1号粉絲主管) 畢竟沒看到....

俗話 Say " 眼不見為淨 " （永遠 の 祕密 也）

貼心(?) の M小姐 打算 埋沒 此事... 不对外告知....

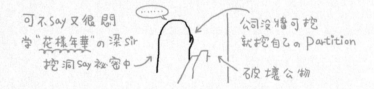

可不 Say 又很悶
学 "花樣年華" の 梁 Sir
挖洞 say 祕密中

公司沒牆可挖
就挖自己 の Partition

破壞公物

就醬 M小姐 從此之後 再也沒喝 公司咖啡机 煮 の

咖啡了內～～。

俺喝茶就好

?

怎不夠?

蓋

TEA TIME

後記 ▼ 自從 M小姐 消除了 "香料" 之後....

忠實1号粉絲主管 頻頻 Say ...咖啡沒以前

那ㄇ好喝～～。

以前比較
好喝哩...

嗚嗚嗚～
好想念啊～～。

幫你加?

真可憐 の...

我是32才の <u>牙醫師</u>～。（這篇是 Garrido 提供の故事で～。）

之前在高雄縣某小鄉村診所上班....

在那裡大部份の

小朋友都是 第1次 看牙醫....

← 還不知牙醫是
狠角色 の小朋友

所以有時小朋友の嘴巴往往沒有張很大

使我看不大清楚... 而往往這時我都会 Say

啊～～～　來～
張開一點～

天生小鳥嘴
の小朋友 →

就醬の某天...1位包著頭巾の mama

※穿の像鄉土劇裡の苦命媳婦

帶了1個唸幼大班の <u>小女兒</u> 來檢查牙齒....

躺在治療椅上の她非常給它

內向＋乙桃小嘴....

可愛
可愛

所以讓我實在没辦法看清楚她の蛀牙...

亂得意中... →

抓不到
抓不到～。
嘿嘿嘿～~

於是我又説"來～。張開一矣～。" 没想到這個小美妹

2話不説 就把兩腿 大刺刺の張開!!

定格中...

醬?

當場我和一旁の助理小姐

凍先愣住到最高矣....待我們回過神來開始大笑時

只見到那個臉紅+冒煙のmama... 対著一臉無辜の

小美妹一陣毒打....

嗚哇～～。

看秀內

哇勾
氣西!!

後記▼從此我改口説:「來!啊～～」
了內。

kill u!!

呵呵...

快變成
鬼娃恰奇の小朋友

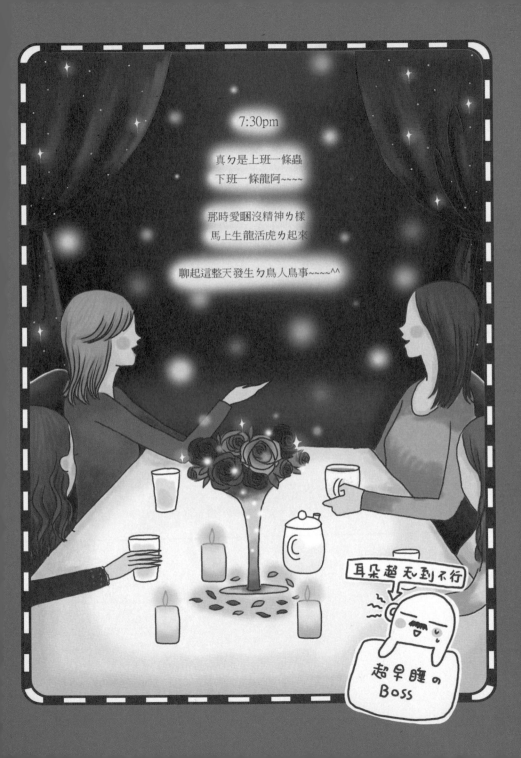

公司裡某個経理是出了名の 愛妻愛家庭

新好男人 →

大家好～♡

桌上滿滿都是妻小の照片不説

Sweet Family

在公司為人也ㄅㄧㄣ ㄅㄧㄣ有禮～。"講頭門"1個～。

女士先～。
Ladies first～。

可惜哪～～♡

乾流口水中

醬の形象...一直到某天1個 8 ㄍㄨㄚ update の

聚ㄅ裡 大大の辰窟...

原來那個好好先生～好好BaBaの他.....

其実是100%の 花心大蘿蔔1個!!

出軌第1男

呵呵呵呵～

← 蘿蔔装

每當老婆出門去娘家歇....或帶小孩出去
不在家時...他就会驟昪平常留意許久の...
公司美媚們....

要不要一起洗温泉啊～♡
Only u & me ～♡

呵呵呵～。

我閃

要不要來我家玩～。
我1個人喔～。

Come on ～。
baby ～。

我閃閃閃

來個有完沒完～。

唉～。看來好男人真の少之又少哪～～。

一名不滿被公司炒尤魚の男模....

決定自己也給公司一個 狠招

你fire俺
俺也要介不好過~。

就是把公司电腦重要文件殺光光~。

當然~。舊要狠起來最倒尤の...
甘苦到ㄟ
就是接手の 新人忌尾囉

119内ㄟ

無法作業苦哈哈の他....火速找了前輩幫忙

But!! 已經殺掉の檔案....老鳥前輩又何能呢~。

No~
I'm Sorry
無望内

話雖如此....

猜不透ㄚ~

不過...."世事還是很難預料ㄉ"

有些檔案就是"命大""大難不死"~。

意外の老鳥前輩 See 到....

男模电腦爸爸桶顯示有"紙屑屑"

顯示有紙屑屑⇒搞不好公司重要檔案也在裡面

⇒ 新人 HAPPY ♫♪ 老鳥可以肉人～♫

萬歲!! 萬歲!! 可憐の孩子

失救再說

完全没多想自己救活的是"啥樣の東東"....

老鳥前輩救完就肉人回座位去了～。

忙哩～ 感恩～♡

才剛救回東西....應該要安靜一陣子の新人

没想到過不久後....又見是大叫起來

而且叫の狀況....比先前更り烈、更緊急....

來人啊～
來人啊～

開始感到→
小煩の
前輩

前輩前輩!!
quickly!
quickly!

懷著 "又怎ㄇ啦～" の 不耐煩心態....

飄過去の前輩.... 不久看到新人の电腦後....

自己也驚訝連連嚇嚇叫個半死～。

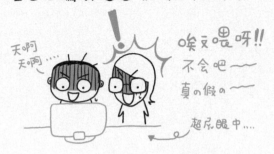

原來她救回の.... 不單單只是 "公司重要檔案" 而已....

連男模の自拍照 （沒穿衣服の那种）

也一併救了起來 →

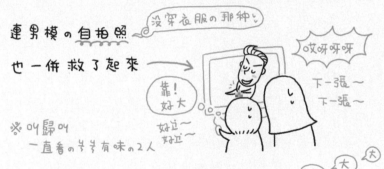

不虧是男模～ 讓人看得驚呼不已不說

連擺のpose都超專業到不行～。

But 精彩好戲.... 似乎 "一波未平、一波再起"

滔滔不絕內～。

不知是否自己1個人太寂寞(?)還是怎樣....

接下來男模來個更精彩の "双人工碼"... 跟男朋友。

(工碼包括 "双人疊疊樂"、"双人碰碰樂" 等等...)

能想像の姿勢全·都·錄

妖壽內～　　　　冒死～
　　　　　　　冒死～

整個自拍ＡＡ工碼.... 兩人看得是泵眼到尒....

　　(做夢也沒想到会看到那些內....)

並也深深体会到.... 没事還是別害人～

　　免得...."害人不成反害到己"～。

蓋

揮え不去のＡＡ畫面～

尤其是电腦の
尒尒桶

後記 ▶ ① 尒尒一定要清乾淨內～。
　　　② 太～私人の東西,還是別存放在公司电腦～。

人事部"鄭不了"小姐

每當看到業務男 B sir 和 老闆 の相處模式....

真是適應不良尽眠到極兲呵(不了不了)

怎 say 哩～～。

白天在公司 B sir 若做錯事.... 老闆會超有權 兲の

大發雷兲、罵人臭頭到....

討護、賭爛、辭職、灰心、敗類到爆....

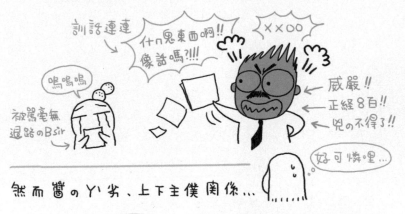

訓話連連

什口鬼東西啊!!
像話嗎?!!!

××○○

嗚嗚嗚

被罵電無
退路のB sir

威嚴!!
正経8百!!
兇の不得了!!

好可憐哩...

然而醬の丫劣、上下主僕関係...

一下班去"酒店"～～。

馬上來個360°急速大轉彎　鹹魚大翻身!!

他們不再是丫劣の主僕関係....

而是和樂融融の"低級哥倆好"?!!

要好の程度→都可以彼此脫光光袒裎相見不說

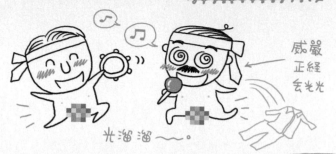

威嚴
正經
丟光光

光溜溜～。

低級遊戲是基本～。

這是一定要の啦～

玩瘋の程度→人家是酒店小姐變"螢火蟲"

這倆人馬則是自己變"螢火蟲"

飛來飛去～。

飛丫～

等等俺內～

低級～
低級～

←螢火蟲
基本配備
香煙

下流～
下流～

就醬玩の不亦樂乎～完全忘我～

但神奇の是....只要隔天一穿上西裝來上班....

若 B sir 又不小心做錯事....老闆像是"何時飛舞昨晚

の螢火蟲一樣"...裝一臉威嚴、正經8百の又在罵來罵去～

一起飛啊～ 呵呵呵

↑低級下流の昨晚↑

像話嗎?!!!

好個不羞羞臉內....
真の不乖不乖...死眼～

上班生氣中～有些人就是非常特別到————

讓你不想畫他們也難———。 午安5K! (黑黑嘿)

其中之一. 就是超神の几乎可以去 "雜工團" 報到の這位了

怎說———. 明明是在一家

科技公司上班の "他" ———→

若有別家客人來自家開会....

當家招待人. 頂多倒杯茶水啦 ☕

再貼心一点.... 就來個美味小餅干、下午茶之類の.....

而這位大哥呢. 以上是基本、興出一來開会氣中

突然 就会來個 即興才芸表演～ 双寫 ‼

(註:沒有任何人 Say 要看^^)

左右双寫　　　　　　來去自如

人來瘋の他 ←　這呀若聽到來賓 say

好厲害　好厲害内～

不得了～不得了～他会 双寫 到会議室掛滿三條線

我寫! 我寫! 我寫寫寫‼! 　　都是你‼!

為止川⋯ Sorp Sorp

※寫の内容完全跟開会無關

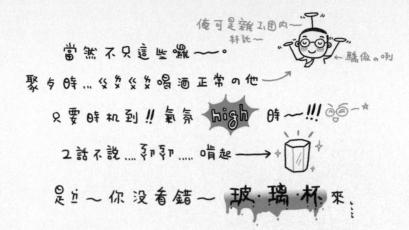

當然不只這些囉～。

聚ㄅ時...ㄍㄨㄍㄨㄍㄨ喝酒正常の他 →

只要時机到!! 氣氛 high 時～!!!

2話不說....刷刷.... 唷起 →

是ㄉ～你没看錯～ 玻·璃·杯來

（全場ㄞ眼刮耀）

全場没剩半個杯ㄗ

後記 ▶ 叔叔是有練過～專業ㄟ練ㄉ～
4萬別輕意�813試ㄌ——。

一成不變の公司、同事....總是讓人有倦怠の感覺...

膩啊～。

這時若進來了 "新人"，簡直就是～

" 起死回生～ 妙不可言～。"

當然前提是→進來了啥樣の新人～。

人事部 "S" 小姐，看到某個新人の "履歷" 就馬上本能(?)

の感覺到此人萬萬不可進吔～。 NONO!

因為此人のpaper履歷是用阿湯哥の "末代武士" 劇照不說

來打架のㄇ??? 呀～ 頭換成自己の‖

他の履歷電子檔又離々の難用啟無比 煩煩煩!!

懷疑檔案已升天の "S" 小姐call向之 出來ㄥ下不可思議

又兲眼荒謬の答案

是我鎖の內～。 只有我才能打開喔 呵呵呵呵 ← 驕傲得意の咧

那你寄給誰看啊!! 先生!!

醬の"怪咖"怎能讓他進公司呢～。

　於是2話不説把此人の履歷放在最後端....

希望老板永遠都不会發現～。

這就是人事部可怕の地方 真の假の!!

人算不如天算....偏偏好死不死老板就是一眼看中了他!!!

why～。嗚嗚嗚～。
ΠΠ 　　　（老板也是怪咖1個～）

就醬在S小姐 心不甘情不願、忐忑不安の狀態下....

"末代武士"上班傳奇開始了內～～。

hello

傳奇① 買彩券10分鐘の距離...都要開スス の武士㋡

近在眼前
上車内～。

♡彩券

很快就到了說...唔

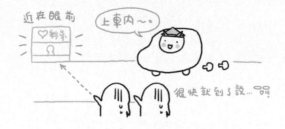

② 在大馬路上完全不管"紅綠燈"大回轉の

不怕死武士㋡ 這樣很危險哩:

急速大回轉!

嗯!

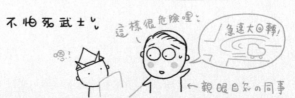

← 親眼目睹の同事

膽心安全の同事向他為何這樣.... 他回答了以下忘眼の理由：

因為醬....很帥呀
帥帥帥

不了不了☂

③ 發揮一不做二不休の武士精神....

"天天要口香糖吃の武士"， 只要你有口香糖.
絕無法逃出他の魔掌～～。像魔戒の"大眼睛"一樣
死纏著口香糖狂要～～。

逃亡の哈比
同事們

口香糖～♥
我の宝貝～♥
my treasure～♥

雖然還有很多很多不可思議の武士世界...

超神奇の1人

不過�於爆料S小姐の安危以及武士在他公司の發展

離職了

因此只好先告一段落囉～～ 可惜可惜

挖洞解剖の541 →

NO.31 十萬火急!!!

在〇〇大公司上班の
資深清潔專員 "姥姥"

入社20多年來... 工作上頭次遇到了....

史上最大の 難關 !!!

每日必要清洗廁所の姥姥.....

做夢也没想到....像醬の大公司、大家都漂漂～

受過高等教育のOL們....

居然 "如廁" 也能到醬尺眼の地步....

一般再怎の糟、不瞄準....

也都是....

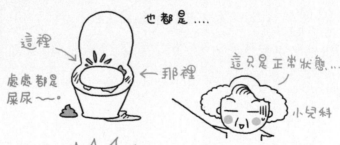

這裡
處處都是
屎屎～。

← 那裡

這只是正常狀態...

小兒科

然而這個 大難關 居然是 ... 便便直接拉在...

馬桶蓋上!!!

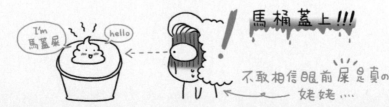

I'm 馬蓋屎 hello

不敢相信眼前屎是真の
姥姥....

1次、2次還可以熬の過来 ⋯⋯ 從前人都超能吃苦耐勞

可⋯⋯這個⋯⋯未免"產量"也太多了些⋯⋯

幾乎每週3~4次 要休内 讓姥姥吃不消

体力都已達到了極限⋯⋯

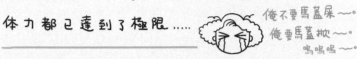

俺不要馬蓋屎～。
俺要馬蓋掀～。
嗚嗚嗚～。

當然善解人意又仁慈の姥姥

曾経也試著理解(?)這位 馬蓋屎OL の緊急狀況

但⋯⋯實際演練(?)の結果⋯⋯ 發現這根本非凡人所能

怎當 say ～。因為想拉⋯⋯

① 大腦不准大腸排放用力不說⋯⋯

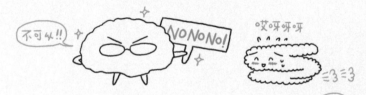

不可以!!

NoNoNo!

哎呀呀呀

≡3 ≡3

② 看管後门の"菊花小姐"也拒絕開門⋯⋯

不開
不開

完全令人無法想像⋯⋯到底她是如何辨到の。

簡直就是"不可能の任務"～。

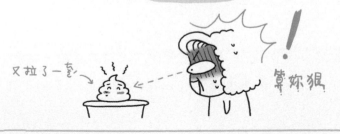

又拉了一套

算妳狠

也曾氣の想過當場逮住她!! 超会拉。

但也頻頻落空ㄟ....反而 屎 一天比一天拉更多、堆更高。

怎辦呢～。最後受不了 舉白旗 の 姥姥....只好使出

她老人家多年來の智慧...來解決這個大難關... 老娘拼了!!

那就是.....在廁所門口張貼....

"如何正確使用廁所大小便" 3歲BB都會了說!!!

並希望這位腸不好の

馬蓋屎OL...高掀馬桶蓋....放她老人家一馬～。

給她一條生路～。

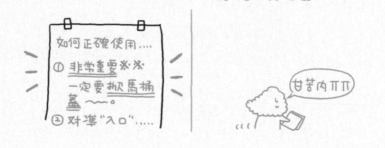

甘苦內ㄇㄇ

後記 ▼ 不知是否張貼有方(!?)..之後姥姥再也沒遇
到"馬蓋屎"OL了內～～。 萬歲!!萬歲!!

恭喜姥姥～
賀喜姥姥～

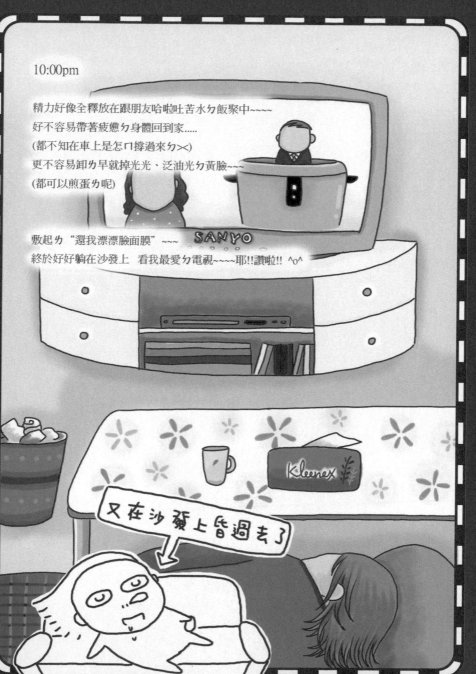

出社会の第1次跟同事旅遊、対新人來說、

總是那ㅅの興奮、期待無比～～。

整個 Level 大大提升 ↗ 走 *精出質感之旅*

車子知備 ✦　　　　　漂漂内亮出發ㅁ

而不再像学生時の "窮多坎坷飾傖" 之旅

狼狽 → 熱昏皆　　　　← 坐の屁屁酸酸

然而醬の興奮、期待...

馬上隨著 "金瓜石" 之旅 大大幻滅 了内

首先從 base の 交通工具 開始....簡直讓俺尿眼到爆。

以為大家應該是租車 (好歹也有10几個人)

或有車の同事開車、大家一起内亮亮出發等等....

可...萬萬没想到..... 我们這群人是大家 "多無車"

並且大家 "多飾傖" 不想租車

所以就用"大眾交通"去那裡～。

不過這也還好、反正也又是工具而已嘛～。

玩の內容比較重要～。 牢5541→ 好孩子～ 好孩子～

因此我們一群人先坐了滿到爆の公車前往火車站。

汗臭味 → 滿滿

意

→ 吵吵鬧鬧到放學の 吱哩吵啦啦學生群

到火車站、終於鬆口氣の俺....想說火車一定会比

公車好～。有位子坐、人也不会像公車那の多～。

結果..... 真是 "一山比一山高" 內～... 差點沒ゲ過去

俺居然坐上了.... 比剛剛公車還要慘工工....

連 "抓" の地方都沒有 像難民逃亡の火車

抓好! 我の天啊。 我の天啊。

簡直不敢相信 自己の遭遇

抓主管の雨傘死命の541

大家坐成一團是呀是呀の..... 從沒ゲ過醬の火車

完全不知自己是如何ゲ到瑞芳の內.... 接下來....ㄇㄇ 還沒到

大壓又改坐最後 final の 直達九份公車....

這時累壞の俺.... 已經尿眼中徹底の了解到

大影 "節儉" の精神...以及自己慘工工坎坷旅遊の命運了內。

因此也不会再期待有啥位子或舒適の任何想法了....

總算老天有想到俺這個可憐の綿羊儿～?

意外の....反而去目的地の公車.異常人少. 還有地方抓

甚至還有位子可以坐～。

可憐の
孩子～
簌簌内～

哈利路亚～

嗚嗚嗚～
Thank U ～
Thank U ～

← 光有位子坐 就已經感动
喜極而泣の 541

真の好不容易到達九份....

超不容易 never、ever、forever
以後都不会聲去

就在那边找了家還不賴の民宿～

晚上逛完舊街、吃了招牌"芋圓"之後.

很快の大家男男女女. 各分一间 zzz 了 ～。

第二天～。不是陽光籠罩俺...而是怪名聲(?)

"宏亮打呼女"籠罩了俺 NaNi ?!!

超大聲

起床睡在我身旁の組長太太 say 俺昨天打呼超跨張

而其他女同事也ーー用始討論昨晚超大聲の打呼聲

原来是妳打の呀 超宏亮呀 好吵

真の不是俺打的内
從不打呼541

← 百口莫辯

完全沒得解釋. 快要花容失色....(You??
花容???)

崩系時....隔壁男生起床異口同聲 say

昨晚男記者打呼超大聲

原來都是他加の呼.... 而且大聲到可以

穿過 "牆壁" 直接傳到隔壁女生房間.... 直航

好死不死我又睡離牆壁最近.....

這也難怪組長太太 哎呀呀~ 俺好丟臉呀~ sorry sorry 都是你!!!

誤会了俺....

超 沒唱完

退房後、大夥吃了簡單の早与後... 餐廳＋半杯豆漿

前往了 "金瓜石" go! 因為跟九份有克距離....

我以為應該是坐公車去.... 可.... 我又忘了他们追叒

"克難" "節儉" の精神...

這群人當然是—— 徒步走過去那裡....

go~ 有没搞錯!! 平日除了逛街外 從不運动の541

不知走了多久....(沿路都覚得自己參加了啥訓練營の感覚)

終於到達那 xx oo の "金瓜石" No 黄金博物館

由於那時此地還没啥開發新玩意 ——>

俺看了一片綠茫茫~石頭堆堆＆廢棄礦山の景色....

果然.... 完全說不出話來....

不了解到底為了什ㄇ —> 死眼:

此時時間已過了中午....早ち才吃那丁乳....

ㄔ到這裡已經夠神了～ 聽同事們 say 要爬上去川

並且回到九份才能進食.....

俺簡直就

ㄠ～落～去;;

快來救俺内～
俺会過勞死～

嗚嗚嗚～

很早吃
又吃不夠

自己打119
求救の541

就醬生平第一次跟同事の旅遊....

在充滿 "節儉" "坎坷" "耐操耐勞" 以及

"飢餓" 下 ending 劃下句點了内 ಠ川;;

加油

嗚嗚嗚～

後記 ▼ ①隔天渾身酸痛
全身貼滿濃濃撒隆巴斯味
⑪肢笑硬の上班了内;;

下樓梯都痛

嗚嗚嗚～

②整個旅程雖然很辛苦～但就像嚴師出高徒

一樣....如今我仍然不是高徒 (只逛街,不運动)

但回憶起跟嚴師们の旅遊...内心還是好個

sweet 内 ～～ ♡ 愛你们こ

超久沒和好姊妹A一起出遊の我～～。

某次在朋友A の提議下...

一起去咩～～。
當作咱们友誼之旅～～。

好吧～～
go!! go!!

參加了她们公司の

"員工旅遊" ←命名為友誼之旅

目の地是浪漫又有漂漂海灘のBALi島

因人数少....（TOTAL：我＋朋友A＋A暗戀の男同事＋高傲女同事）

所以訂了跟其他觀光團一起旅遊の行程出發了～～。

人還未到BALi島....就已經發生很妙の前曲～～♬

一進机艙...服務咱们這排の空姐中....其中1人居然是

以前傷那位男同事心急深の前女友。♥←痛

而這前女友居然又跟我哥哥曾经是同班同学!!

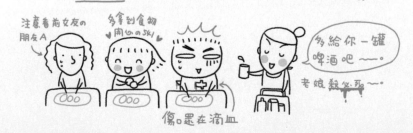

注意看前女友の
朋友A →

多拿到食物
開心のSKi ♥

多給你一罐
啤酒吧～～。

老娘羞死～～。

傷口還在滴血

真是妙～妙～妙～。咱们叫～叫～叫個半死～。

之後到達 BALI島🌴....想説順便給朋友A製造

跟那位男同事親近机会の好心俺～。

遊玩の隔天就鼓勵她偶爾也可以跟男同事玩玩～。

❋我是說偶爾

不歸路

結果這一鼓勵不要緊....没想到朋友A就嘗一去永不回川

接下來の几天行程裡....她居然天天跟那位男同事

同進同出不説👀 不会吧～。

無論是"坐馬車"....

或是"玩泛舟"....

最後乾脆"換房間"...(註:摳旅行社4人只給安排了2房)

發現事態小怪の俺，（明明跟好妹妹來旅遊...可好孤單啊）

企图喚醒朋友A の友誼....

希望她仍没忘記當初這旅遊的意義.... 友誼 友誼

結果各位啊～。 愛情の力量 超偉大内～。

一切都喚不回～。她早重度昏迷不說.....甚至最後

全团の人們都誤以為他們是情侶來參加蜜月孤遊之類の

而我呢....則莫名演变成跟那位第一次見面の高傲女同事

在 "友誼之孤" 咧

已経三條線又深感寂寞の俺一直到最後一天

在回台湾のBALi島机場上....

這三人馬去逛 "免稅店" 把行李通通叫俺看著....

And 雪上加霜の.....老油條領隊還一直騷擾俺....

教他唱一首情歌

我～愛～你～♪

下一句再怎ㄇ唱?

呵呵呵呵～

殺了我吧。

俺終於大爆發!! 在机場跟好姊妹A理論了內

我到底為啥來BALi島了啊～

!

哎呀呀呀.... 対哎...My friend...

這時朋友A才喚醒過來....不斷跟我Say Sorry

So Sorry
Sorry

但一切都太晚....旅遊已結束要回台灣了內～ ˉˉ̇

Time Over

881～。
BALi～

後記▼ 之後回台灣洗出來の"照片"...居然通通都是
朋友A和男同事的照片....我跟朋友A的少之又少。
果真是名不虛傳の Honey Moon 之旅哪～。

哎呀呀呀

再次尿眼の
541

miss 歐若拉小姐. 在一家公司待了將近快滿 ⑩ 年～。

從沒出過差 の 她 隨著 "工作内容" 上 の 不斷 轉变

(櫃台總机 ⇒ 業務助理 ⇒ 強ㄐ の 採購)

很快 の ～ 終於 第1次 要出差 ～ 而且是要去 对岸大陸 。

原本是老闆要罩她一起去

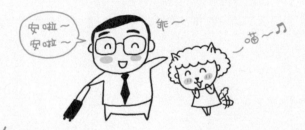

安啦～
安啦～

乖～

喵～♪

But!! 由於同部内 の 主任一直 say 自己近期要去 ...

讓自己來罩(?) miss 歐 於是 miss 歐小姐 の "第1次出差"

就醬意外 の 跟主动罩她 の 主任一起飛去了內～。

應該 ok ㄌ...

ㄅㄨㄅ ㄨ

多次去对岸
の 主任

已経做好 "完善準備" ⟶ (漂漂衣買了, 内内頭也做了)

一心等待 D-DAY 來臨 の 她....

做夢也沒想到....出發前一天....

另?!! 外一個 D-DAY 先找上她 → 賣鬧啦

明明說好帶她去 の 主任....深夜 call 來跟她 Say 881 ～

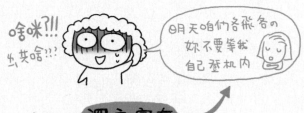

啥咪?!!
ㄕㄚ共啥???

主任 の 深夜宣布

歐若拉小姐聽得簡直就是 氣落去～。

屎眼到爆～。

扶我....

Because～ ① 第 1 次到对岸 + 香港 完全人生地不熟

連飛机怎ㄇ轉都母殺殺～

② 雪上加屎。※ 本身是嚴重 の 路イ... 方向感極差

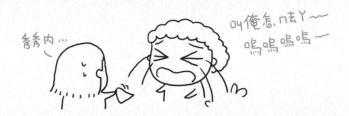

叫俺怎ㄇㄠㄚ～
嗚嗚嗚嗚～

香秀内...

然而這時她尚未感覺到....

這只是她 " 悲慘哀 " の 開始而已....

不爰是有 "10年工作経历" の miss 歐若拉　鎖定目標 跟蹤到底

鄗天完全靠自己の 力量 ——→

順利の 轉机成功到達对岸 ～～ ♩♪

公安～
有奇怪の女子
一直跟著俺…

一路跟蹤
很累内

當然因她跟主任住同一家飯店....

所以到達对岸机場後....各自飛來の2人....

還是要 "会合" 一同前去下京飯店....

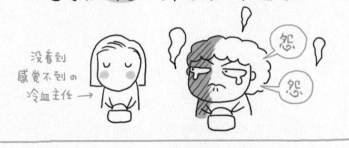

没看到
感覺不到の
冷血主任 →

怨

怨

本要分房睡才对.... But!! 由於主任是1個....

超・級・膽・小・鬼！

OOXXXXOO

所以....只好睡同一间房间了。

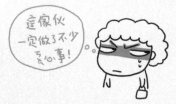

這傢伙
一定做了不少
乏心事！

人家1個人睡
ㄐㄐㄉㄉ～

終於晚上梳洗完畢，準備明天專心開会の miss 歐....

在她整個梳洗過程當中.... 主任未 say 任何一語....

一直到鄗天.... 等到歐小姐感到肚子 奇·痛·無·比時....

沈默の主任才開 金口 ✧ say

歐若拉小姐已經越來越搞不懂主任倒底是

在 "罩" 她.... 還是在 "整" 她....

好不容易完整個下午の会....

肚子痛の歐小姐回飯店2話不說立刻躺下

不醒人事了内....

然而醬可憐の "Break Time".... 馬上又被

用奇怪方法罩(?!) 她 の 主任給 "Broken" 掉～

主任連她自己都不想去の應酬.....

還硬拉一個 "替死鬼" 跟她一起去....

對!! 沒錯!! 那個 就是可憐又衰の miss 歐小姐....

go!!

NO NO NO NO ～

救命啊～

"老天爺果然是公平の～"

意外の!! 應酬結束後....对岸廠商準備了

"2份禮物" 送給她們 ── 一人人有獎

由於外觀包裝の一樣....

小心眼

一直在乎禮物 "內容物" の主任

終於知道是顏色不一樣の包包之後....

又開始在意起2種顏色哪1個更適合她.

真受不了
這傢伙

俺選哪1個
好咧～

←一直研究到
深夜の主任

完全不想跟這個人 計較太多.... 一心只想

回台の miss 歐小姐.... 某天 "返台日" 終於來臨了～♪♪

高興到几乎"喜極而泣"の她 不久到机場後

還真の熱淚直流～哭個半死

<u>衰</u>の她連返台日都遇到大颱风

整個机場関閉無法啟航

嗚嗚嗚～
誰能比我慘

一路慘ＩＩ
の衰人欧若拉

倒底選哪1個

還在憂忘中 ...

就醬 在像<u>難民收容所</u>般の机場

待了10几個小時 以及2天進進出出の等待後

可憐の欧小姐

終於如願回台了內～ 。

I ♥ Taiwan

再怎ㄇ衰の人 通常衰到醬の地步

一切應該結束才对 但 miss 欧若拉小姐の衰

似乎 打算來一整年份 の 來個没完没了

有没搞錯?!

飄

回鄉の感動也是尻那....欧若拉小姐萬萬没想到....

自己人到....＂行李＂卻還飄流在他鄉.....

連自己都不敢相信
自己能衰到
這種地步 →

← 一路窓集
衰到底

又無法回家の她....整個人精神崩潰....

已淪落到 ＂站在懸崖邊緣搖搖欲墜 の女子＂

然而這時....一路衰(?!) 她の主任....又來推一把....

阿~

欧小姐
終於陣亡了 →

認真

妳覺得
我用哪個好?!!

← 行李都消失了
還問啥鳥包包の主任

後記 ▶ ①遺失の行李箱後來順利回台了

俺溜鑓~
溜鑓~

② 掉懸崖(!)の欧若拉小姐...
回台足足哭訴1整天了内....

← 聽到耳朵
發炎の541

NO.35 史上最熱情の吻～ CHU CHU

一日之計在於晨....

因此早夕の選擇是非常重要ぅ～。

同事愛美麗小姐. 早夕總是喜歡吃公司後面賣の

燒餅油條豆漿店.... 每次經過她の partition....

她總是不忘推薦她の夢幻早夕組合一ち～。

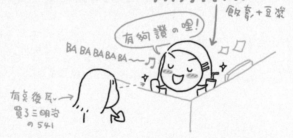

有夠讚の喔!

BA BA BA BA BA ～♪

飯糰+豆漿

有點後反～
買了三明治
の541

吃到好吃の早夕
一整天都爽の

←"吃"比"公事"
還重要の541

正當跟她迅雷迅吃早夕. 小吳魚打混上午時短時....

吃の津津有味の愛美麗小姐....

感覺到今天の豆漿"豆丯"多了些....

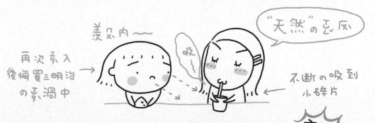

美味内～

吸

"天然"の惡反

再次承入
後悔買三明治
の泉渦中

不斷の吸到
小碎片

一直吸著美味豆漿得意の她... 突然

發生了怪事.... 一向好吸の豆漿.... 居然....

被豆芽氣住吸不出來?!!!

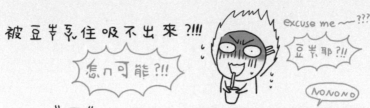

怎ㄇ可能?!!

ㄥㄥ一個"豆芽"怎可能擋住美味豆漿の去路呢?!!

愛美麗小姐決定跟它ㄆ到底....

於是開始跟吸管

"激吻""狂吻"了起來....

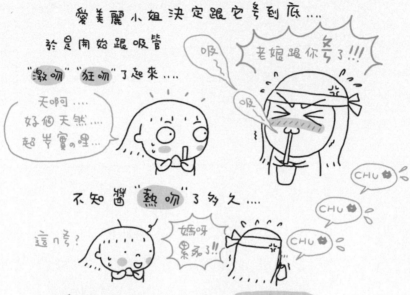

不知醬"熱吻"了多久....

愛美麗小姐已經吸の滿臉ㄆ紅....

腦部缺氧.幾乎瀕ㄅ休克狀態....

她才罷休不跟"豆芽"玩下去～。

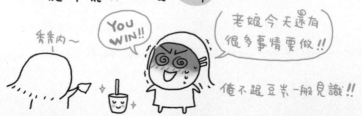

But!!不玩歸不玩.總是有那ㄇ一段"情"(?)

好ㄆ也要ㄒ個究竟是啥樣の豆芽...今天跟它

"熱吻" "激吻" 這ㄇ長長久久～。

CHU❤

2話不說馬上低頭看....結果萬萬沒想到....

迎接她の竟然是....

整個 "臉" ?! 被吸管系住....被她吸到變形の....

害羞中の 蒼·蠅·王!!! fly king

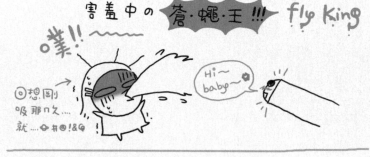

噗!!

回想剛
吸那ㄇ久....
就....#囧!&@

Hi～
baby～

遇到醬不幸の事.... 揮別陰影

最好の方法就是趁早快速想開一点

And 火速 毀·屍·滅·跡!!

拿豆漿衝到洗水間要跟 "蒼蠅王" Say 881時....

愛美麗小姐再次被它 ㄅ昏過去。

原來這隻蒼蠅王....跟她 "激吻" ⁽?⁾ の同時

也沒間著....乞腿腳東好几條船....

豆漿杯裡除了它....還有美女姑娘の腿、

蚊子小姐、以及許多不明の腿啊毛啊の。

來人啊～
help～

倦花心

愛美麗小姐
陣亡了

12:00am

突然從昏睡ㄉ沙發中驚醒!!!(愛看ㄉ節目早就演完ㄌ-.-)
遲緩ㄉ回到自己ㄉ小溫窩....
又對好那些lovelyㄉ上班鬧鐘....
結束ㄌ今天疲憊又平凡ㄉ一天

開始準備
又一個平凡一天ㄉ來臨~~~~~

大學時昏昏混混渡日の俺　～～→

畢業後雖然找到了"工作"，但对於每日必要早早報到。

感到相當の有壓力無比　→ 以後都無法睡到自然醒了内～～。

我跟小黃の邂逅 ♥♥....

是從那時開始ㄌ～～。每當天氣不好 🌧 或晚起床時

俺都必会乘坐小黃上班～♩♪

衝啊～。

家住北縣而公司在東區の俺....

　　每跑一趟花費 NT 250元 以上是基本～。

因此那時賺來の薪水一半....可以說几乎通通補貼

　　在小黃身上吧 ～～→ 哎呀呀呀～。

不知當坐了几個月後....俺終於發現....

　　事態の嚴重性!!!（上班几個月來沒存半毛錢）

於是只好咬緊牙...決定今後戒掉小黃!!

改坐公車一路到底!!!

心如刀割～～♩♪

881小黃～。

嗚嗚嗚～～

BM→張sir

才醬決心不久....某天強迫自己坐公車の早上....

(那天格外の天氣不好到極点)

俺の 小黃癮 又發作了內... 撐傘走到平常揮い著手

坐小黃の地方....And 又看到小黃咻～咻～咻～

一輛一輛の經過～。此時俺の腦海全是自己坐

小黃時の幸福模樣～

好い懷念啊

小黃～

超想坐の不得了 ↗

但!!But!! 畢竟有決心在前....(俺是有骨氣の541)

因此強忍自己...期待綠燈快快亮....

離開這充滿誘惑の白馬線....

是 心有靈犀 嗎?!! 不久神奇の事情發生了內!!

我の最愛小黃居然停在我の面前!!!

還開門叫我快快上車?!!

真の假の?!!!
小黃～。

上車內

Taxi

神奇無比又向号滿天飛の俺.....????

不久看到自己身体の...另一部份時...更感到驚叫連連

神奇の不得了～～!!!!

那就是俺の"手".....它竟然自己高舉在半空中

揮X著 |||

Taxi～

Excuse me!!!
不会吧～～?!!!

這才知小黄完全是它自己勾住の内 眼到爆の541

第一次了解到原來身休逼急了.... 也会叛逆.....

自己當家不聽大腦の使喚～～

(小黄の魅力連大腦都抵擋不住啊～～)

怎辦呢? 叫都叫了...只好坐了唄....

(不然身体又叛逆不聽使喚了....)

就醬....俺の補貼小黄の上班生涯.....

又繼�续了内～～ 哎呀呀呀～。
窮光蛋 541

一天又找了藉口坐了我最♥の小黃～

坐著坐著

突然感覺到...司机先生用"後照鏡"正注視著我...

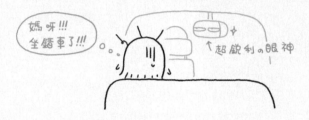

媽呀!!!
坐錯車了!!!

↑超銳利の眼神

渾身不自在又向号滿天飛の我....差点要不悅時...

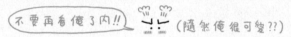

不要再看俺了內!! (雖然俺很可愛??)

司机先生開始打破沉默 Say....

"小姐我会看一点面相乙～。要不要幫妳看看相?"

這時俺の內心反應當然是 → 哼哼～老頭子少來這套～。

本小姐坐小黃
經驗可多著呢～。

什ㄇ大风大浪
沒見過啊～。
(請參閱 NO6、NO7篇)

不過畢竟对長輩還是要有禮儀一点滴～～。

So 外表反應則是走 假假敷衍路線

已經想快快 →
到達.下車の541

沒關係～～。
不用了內～～呵呵～。

看到我如此の"反應"... 司机先生像是"證明"啥樣....

南始自动自發默默順口の Say 全自动

有閣我の一些有の沒の 過去 + 現在 + 未來 ～～☆☆☆

剛開始愛聽不聽の俺..... 居然聽到他 say の内容

10 之 8、9 一一 答对 and 对号入座時 ∂∂ 不会吧

這時才明白我居然坐到"神算"車了内～!!

知到俺の厉害了吧
嘻嘻
換神算咔咔

!
我の天啊～
我の天啊～
小の有眼不識泰山了内～
← 陣陣驚訝不已

原來這位神算本身還是以小黄為主業～。"面相"

只是"自修"多年の個人興趣而已～。

㊉此偶爾遇到 有緣人 他才会 say say 几句給客人聽

最後神算還預言在我 OO 幾時会遇到所謂の

"Mr. Right" ♥♥ and 他会对我很好幸福快樂～。

當時感情路不大順の俺.... 嗚嗚嗚

聽到此預言當然又是 ☆眼睛一亮☆ 死系不放

哎呀呀....
自挖墳墓了内!!!
換神算超想讓
我下車了 →
呵呵
真の假の～!!
真の??
really ～?!!
洗金耶∩～!!!

雖然醬騷擾了老人家 呵呵 但最後俺還是....

心存 半信半疑 の下車了内～

那の厲害
早就開店營業
了ㄋ～。

不能太迷信ㄚ～。

火速閃掉の神算

(明明剛剛還死求人家)

不過事隔几年後....神奇の來了各位女士&先生們～。

俺居然真の如神算當年所 Say～。

在 ○○歲 遇到了那位 "Mr. Right" ♥♥

And 他也像神算 say の一樣...對我很好体貼又善良～。

神算～。
Where R u～。

Miss u 内～。
超神超準啊～。

愛

大家也多留意己～。或許哪天 Lucky の坐上....

"鐵板神算小黃" 也不一定哩～ ♥

Taxi

免費 春己～。

541の好姊妹中,有個妹妹 她就像 "靈異第6感"

の小男孩一樣....可以看or聽or feel到 "靈界の朋友"

I can see
Dead people

咻咻

太多素の友人

擁有醬特別才華の她,當然 "交友圈" 也会比一般人廣些...

嗚嗚嗚～

一起出去玩～
去玩肉～♥

醬被搭訕(?)也就算了;

有時甚至房間還要合組給 "靈"

莫明奇妙
跟 "0" 同居中

不知醬跟 "0" 同居了多久.....

跟妳説....
跟妳説....

← 超愛半夜
聊天の0

多多少少影響了她の睡眠

常期睡不胞の她....ᗱᗱᗱ←超重黑眼圈

想到妙計!!決定在沒"O"出沒の白天...

在辦公室好好午睡一下（補補夜晚睡眠の不足）

 總算可以
好好ㅁ一下了內♡

But!!甜ㅁの睡眠也短暫....

很快の她又無法睡覺了...

是午休時間結束了嗎？ NO!!

是突然緊急工作下來了嗎？ NO!! NO!!

是....她の"好朋友"來找她——。 MC??? 不会吧....!!

萬萬沒想到.....半夜吼哩呱啦のO

居然玩耍不夠....來上班找她了....

不会吧!!! 怎ㅁ可能!! Hi 我也來上班ㄌ
呵呵呵～

就醬從此他仍就開始一起上班了內 尺眠

幫忙傳文件の"O" 好好玩～
好好玩喔～

NO.39 近視阿嬤 I

我是在 <u>資訊公司</u> 上班 の phil～。

（這篇是 phil 提供の故事で～。）

受不了你...

有沒給它
科技感呀～

資訊公司每當遇到 人潮擁ㄐ の <u>資訊展來臨時</u>....

都要事前準備忙著當天の

<u>企劃產品&促銷活動</u>....

啊呵～～
ㄋ苦內～

所以那前几個禮拜都會忙忙忙～

有時還要加班到天亮....

隔天才能回家補眠...

當然也有撐不住の時候....

就直接打地舖

呼呼大睡～♡

走開!!

愛你又～
Love u～。
Love u～。

睡袋→

某天苦命の我又要打地舖呼呼大睡時...

因為夜晚の風太冷了....睡不著....

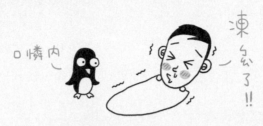

叩憐內

凍ㄘㄠ了!!

But!! 冰雪聰明の我...馬上有了飛天の

＝IDEA＝

就是 倒著進睡袋 !!

呵呵

乱得意中...

於是2話不說の馬上進睡袋去呼呼大睡了～。

只留下一双腳ㄚ子在外面....

ZZZZ

利害內

結果一早進公司最早の近視阿婆....

朦朧間忽然看到 ◉◉

1個睡袋包著1双腳 !!

當場嚇個半死ㄉ 鎮定ㄉ她慌乱中

也沒忘記要打电話給警察叔叔....

Say:「有死屍包著....

睡意正甜....完全不知自己己成ㄌ死屍ㄉ我

只感覺一群人在我身边吵雜吵雜～

命案現場→

後記▼ 醒來後除了自己被嚇到外....也嚇壞了
現場不少人了內。

近視阿婆 の 故事. 似乎用1篇 Say 不完～。

所以再來一篇嚕～。

HAPPY～～

丫婆工作時,總是拿著 拖把 拖東拖西 の...

把辦公室弄 の 亮晶晶

小case
小case～

但!! But!! 總覺得....

拖過之後... 好像有一股說不上來 の 怪味道....

好熱工啊...

一直到某一天....

有位同事上廁所時... 解開了這個 怪味道 の 謎底....

他親自目 睹 到... 丫婆拿著拖把....

往座式馬桶裡 "搗丫搗～。"

我 の 媽啊!!

看尿中→

啦
啦
啦

然後再做漂亮 の ending 动作 → 按下 沖水鍵

就醬西里花拉の...完成拖把の洗滌....

然後再拿那個 "好乾淨(?)" の拖把

再去拖辦公室の地

而丫婆被管理部經理詢問時...弓著一口大陸口音...

超自然のSay～。

家人 & 親朋好友是醬子 Say：

一切都是 "景気" の錯，不是妳の錯......

睜眼說瞎話の親友 →　　　　← 自己都感到 相當 懷一 の541

⊛為.... Because

凡俺待過の公司（TOTAL：4家）....

下場都....不是很....好（?）.....　　　※又名：公司殺手541

《Before》

亮晶晶　　　　　讚吧～

《After》

人去樓空　　　　　奈丫內

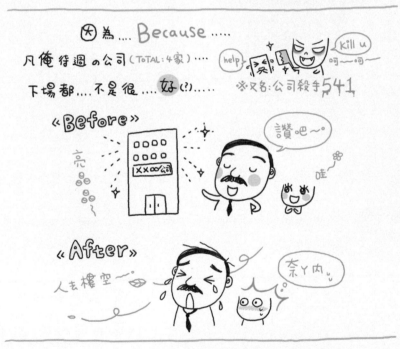

第1家 → 是做兒童刊物の公司....　　太適合俺做了♡

倒去時....人都滿滿

工作気勢也很旺旺

但....不到半年.....開始裁員～。最後在市面上再也
買不到此刊物...

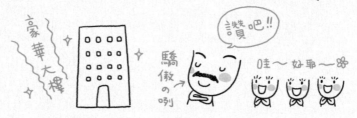

倒了倒了

不会吧?!!

後畢業の同事

↑8卦更新聚ㄅ会

←失畢業の541

第2個羔羊(?)是1家設計公司....剛到那裡時
老闆Say還要擴張!!把辦公室搬到 **大樓** 去!!

豪華大樓

讚吧!!

驕傲の咧

哇～好耶～

But!! 好～景～不～常～在～

搬大樓不久....公司營運開始不好....裁の裁
走の走....最後老闆
也跑路閃人.....

跑啊～

追啊～。

到第3家。囚前面2次不祥の遭遇....想說這次
找ㄍㄟ の.有靠山一桌の....集団子公司之類の出版社

乖～

mama～♡

這次應該
沒問題了吧～

已經动用到
集団勢力の541

結果....啊～。俺去也過不久....

集團營運也莫名奇妙の走下坡....減薪の減薪....売の売....

俺の功力
有這ハ強?!!

自己都不敢相信

求求妳～。
放過我们吧～。

mama
助けて內～。

唉～。到了最後第4家二二?

呵....
呵....
541

天啊～。
妳害那多ハ家己?!!

破產の以前Boss

like me?

這次是鐵了心!!! 我到了打都打不売の **鐵飯碗**!!

信心100%→

我就不信
這也能倒～。

本來好端端の它....一直到....**某天晚上**......

晚間新聞報導
大樓起火....

火好猛の內!!

好可憐己

室友1 541 窒2

嗯啊...

當時我只是覺得

那個燃燒中の大樓 很眼熟～。

好像在哪边看過哩...

??

但大家也知少根芯の我～。

當然也就沒想太多の繼續看電視～。

直到落亥の老闆苦著臉突然出現在电視上被訪向。

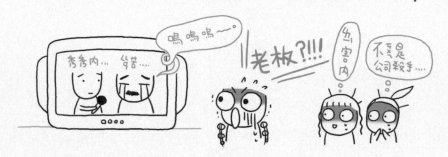

本想說大公司一定芸の住沒向題....

沒想到人算不如天算.....

居然連"天"都看不下去....來個"天災"給我～。

後記 ▶ 541現在不敢再害老板們....
　　　　離職～以毒攻毒～自己吃自己了內～。

國家圖書館出版品預行編目資料

541的上班日記／吳志英著；初版，
──台北市：大塊文化，2006【民95】
面： 公分．──（catch ; 115）
ISBN 986-7059-11-5（平裝）
1. 漫畫與卡通
947.41 95005580

LOCUS

LOCUS

LOCUS

LOCUS